KB059233

예서체

조전비
曹全碑

송원서예연구회 / 隷書

해설
실기

법문북스

書藝技法全書 凡例

一、이 全書는 楷書・行書・草書・隸書・水墨画・한글書藝 등 書藝全般에 걸쳐 全八卷으로 構成되었으며、그 基礎에서 完成까지 고루 익힐 수 있도록 技法을 解說하였다。

一、各卷마다 歷代 名筆 중에서 各書體와 書風에 관하여、그 기초적인 用筆・結構法을 습득하는 데 적절하다고 인정되는 筆蹟을 선정하여 본으로 삼았다。

一、各卷마다 一種類의 筆蹟으로 限定하였으며、字數가 많은 筆蹟의 경우는 學習의 번잡을 피하고 技法을 要約하기 위하여 典型的인 完好字 또는 部分을 系統的으로 선정하여 配列하였다。

一、名筆 본은、그 技法의 理解와 연습을 위하여 各筆蹟을 적당한 크기로 擴大하였으며、九等分割한 朱線을 넣어 結構를 알아보기 쉽도록 하였다。

一、各卷末에 原寸眞蹟을 실어 本文解說과 對照할 수 있도록 하였다。

一、이 全書는 各卷마다 그 書體 書風의 入門書이므로 특별히 學習의 순서는 정하지 않고 독립하여 학습할 수 있다。

本卷의 編輯構成

一、本卷에 실은 筆蹟은 漢・曹全碑의 碑陽全文 八四九字에서 그 典型的인 二五八字를 선정한 것이다。

一、各文字의 配列은 基本點畫에 따르는 것、部首順에 의한 것、揭載한 全筆蹟을 原寸拓本 그대로 覆印한 것 등 三部로 이루어졌다。따라서 그 筆蹟은 文章은 이루어지지 않는다。

一、基本用筆은 隸書 學習上 없어서는 안될 點畫을 抽出하여、각각 骨法을 表示하고 用筆의 分解寫眞을 곁들여 설명하였다。

一、部首順의 부분은、形을 잡는 법을 주로 설명하기 위하여 一部首에 二字 또는 四字씩 실었다。

曹全碑에 대하여

漢碑는 모두 제나름대로 재미가 있어, 어느 것을 택해서 배우더라도 상관없지만 隷書의 用筆·結體의 특징을 유감 없이 발휘하고 있는 가장 으뜸되는 것은, 이 曹全碑라 해도 좋을 것이다.

이 碑는 오랜 세월 동안 땅속에 파묻혀, 明나라 때(一六세기말) 陝西省 郃陽縣의 옛 성터에서 발굴되었다. 전혀 풍화작용을 받지 않고 있었다는 것과, 刻法이 매우 정밀한 때문에 眞蹟을 보는 듯한 筆路가 그대로 보존돼 있다. 당시의 出土 初拓本을 입수한 郭宗昌은 다음과 같이 말하고 있다.

「오직 하나 〈因〉자가 반쯤 떨어져 나갔지만 그밖의 글씨는 鋒鋩銛利, 털끝만큼도 친데가 없다. 이로써 미루어 볼 때 漢人은 攻玉의 妙가 渾然天成일 뿐 아니라 琢字 또한 털끝만큼의 칼자국도 보이지 않는다.」(金石史)

漢나라 이전의 구슬의 彫琢은 실로 교묘하기 이를 데 없는 것이었지만, 이 碑의 刻字도 그야말로 사진을 反轉시킨 것처럼 매우 정밀하다. 하지만 이런 점은 도리어 사람들이 품고 있던 漢碑에 대한 이메지와는 아주 딴판이어서, 이런 優美를 저속하다고 보는 사람도 있었다. 예를 들면 古碑帖 평론에 비교적 예리하고 정확한 식견을 발표하고 있는 楊守敬 등도,

「옛사람의 대부분은 그 分法의 아름다움을 말하고, 이를 韓勅·婁壽 등에 비교하지만, 아마도 그런 類는 아니리라. 일찌기 이 점에 대해 儒初에게 물었다. 儒初는 말하기를 分書의 曹全이 있음은 역시 眞行의 趙·董이 있음과 같다고. 과연 知言이라 할 만하다.」(平碑記)

라고 하여, 明末 이래의 諸家들이 分法——隷書의 筆法——의 아름다운 점을 禮器碑나 楷書·行書라고 하면 趙子昻·董其昌 정도지, 하고 말했다 한다.

사람들은 曹全碑를 높이 평가할 줄 모르고 지금도 漢碑 중에서 末流의 비속한 것처럼 생각하는 이가 많은 것 같다. 이와 같은 사람들의 잠을 일깨워줄 鑿鍾은 이미 울려졌다. 금세기 초 오렐·스타인에 의한 터키스탄 탐험으로 발굴된 漢人의 眞蹟이 바로 그것이다. 그 수화은 一九二七년 샤반느에 의해 圖錄考釋이 발표되고, 이어서 그 다음 해 羅振玉·王國維에 의해 「流沙墜簡」으로서 같은 圖錄과 漢文의 論考가 아울러 출판되었다.

지금까지 꿈도 꾸지 못했던 漢人의 眞蹟 발견은 書道史의 관념을 일변시켰다. 挑法이 있는, 소위 八分이라 일컬어지는 書體는 前漢에는 없었던 것으로 믿어지고 있었는데, 大始 三년(94 B.C.)의 木簡은 이미 기막힌 波勢를 보인다. 여기에 漢末(三세기초) 三백년간에 걸쳐 書法의 근간을 이루는 波勢가 정착돼 있는 것이 입증된 것이다.

좌우로 부드럽게, 게다가 힘차게 흘러내리는 힘, 이것을 특징으로 하는 書風은 언제부터인가 八分 또는 分書라 불리워져 왔는데, 그와 같은 用筆은 漢末에 碑의 성행과 함께 전개되어 온 것으로 믿어져 왔다.

漢碑가 여러가지 모습을 보여주듯 木簡의 書法은 撲拙한 것에서부터 優麗한 것에 이르기까지 모든 變態를 포함하고 있다. 지금까지 이런 점을 어째서 碑硏究에 결부시키지 않았던가. 碑는 碑, 木簡은 木簡으로 따로따로 취급해 왔었다. 이것은 안될 말이다. 양쪽을 다같이 漢代의 연구 자료로서 비교 검토해 봐야 할 일인 것이다.

前漢 시대에는 古拙撲茂한 書體, 古隷 등등으로 불리어지는 것만이 행하여지고 있었다는 것처럼 생각해 왔었다. 그러나 漢人 眞蹟의 발견은 이 생각을 고치지 않으면 안된다는 것을 가르쳤다. 그리고 前漢과 後漢 중간에 개재하는 新王朝(9~24 A.D.)의 紀年이 들어 있는 簡 등에 이르러서는 극단적으로까지 그것이 나타나 있는 것을 볼 수 있다.

◇

曹全碑의 書品에 대해 일찌기 높은 평가를 내리고 있었다는 것은 앞에서도 설명했다. 발견된 당시 趙子函의 石墨鐫華에 「隷書遒古, 卒史·韓勅 등 碑에 뒤떨어지지 않는다」고, 역시 이 遒자를 사용하여 평하고 있다.

「遒」는 번역하기가 매우 어렵지만 書를 평하는 최상급의 말로서, 「遒勁」이라 해도 좋을 만하며, 그 특징은 「遒古」에 있다.

그저 군센 뜻만이 아니라 좀더 깊은 맛을 지니고 있는 것이다. 孫承澤의 庚子銷夏記에도 「字法遒秀, 逸致翩翩, 禮器碑와 함께 前後를 두루 비친다」고, 역시 이 遒자를 사용하여 평하고 있다. 다만, 오직 「書法圓美」라는 말로 평하는 사람도 있지만 그것은 한 면만을 본 데 지나지 않는다.

淸初에 鄭谷口가 이 碑를 좋아하여 오로지 이를 배웠다는 얘기는 유명하지만, 결국은 皮毛만을 얻는 데 그쳤다 함은 무슨 까닭인가. 王虛舟는 竹雲題跋에서 다음과 같이 말하고 있다.

「鄭女器의 隷書는 매우 이름이 높지만, 요컨대 曹全碑 하나만을 얻었을 뿐이다. 세인들은 耳食(참맛을 모르고 넘겨짚어 말함)하여, 女器의 書를 伯喈의 再生과 같다 해

하고, 일단 方整으로 흐르면 즉 唐이라 하여 厭棄하였다. 사실 漢과 唐의 隷法은 그 體貌가 각각 특수하다 하더라도 淵源은 하나이다. 요컨대 古勁沈着으로써 근본을 삼고, 筆力 沈痛의 極은 골수에 스미도록 해야 한다. 일단 앙금(渣滓)이 다 빠져 淸虛해지면 곧 超脫해진다. 오직 描頭畵角만을 취함은 아직도 曹全이라 할 수 없다. 女器는 대개 弱毫로써 그 형태를 그린다. 그것은 曹全의 皮毛만을 얻을 뿐이다.」

女口가 나옴으로써 漢法이 크게 망쳐졌다」는 말도 들었다. 말하자면 그만큼 새로왔던 것이다. 伯嗜는 漢나라 시대의 蔡邕의 字로서 隷書같다고 욕한 사람은 바로 그였던 모양으로 별로 마음에 들지 않았다.

蔡邕의 再來처럼 칭찬 받음은, 지금까지의 사람들처럼 딱딱한 치쳐올림이 아니라 曹全의 流麗를 배워서 어깨가 완전히 풀려 있었기 때문이다. 일반 사람들은 方整——오직 꼼꼼하게 마무리짓는 기술밖에 모르는 守舊派로서, 사실 「漢法을 망친다」고 엄신여김을 당했다. 王虛舟는 말한다. 隷書는 古勁沈着이 아니면 안되다. 당연한 말이긴 하다. 하지만 이에겐 그렇게 느껴졌던 모양이다. 어깨가 풀린 것은 좋지만 아무래도 약간 시끄럽다. 그에겐 그렇게 느껴졌던 모양으로 별로 마음에 들지 않았다.

王虛舟는 말한다. 隷書는 古勁沈着이 아니면 안되다. 당연한 말이긴 하다. 하지만 이 무렵의 사람들에겐 아직도 隷書의 골격이 파악되지 않고 있었다. 이미 隷書法이 단절돼 버린 唐人의 書와 漢代의 隷書와의 그 본질적인 차이는 무엇인가, 하는 점을 몰랐던 것이다. 淸朝 초기에는 「漢唐의 碑版」이 크게 기림을 받았지만, 아직도 피상적으로만 쓰다듬고 있었을 뿐이었다. 鄭谷口라 하더라도 그 예외는 아니다. 그도 약간 「웃물」을 건진 데 지나지 않았다.

漢碑의 품안에 뛰어들어 날카로운 탐색을 가한 것은 乾隆末부터 嘉慶에 걸친 鄧石如가 처음이다. 그리하여 그는 隷書에 새로운 입김을 불어넣었던 것이다. 鄧은 史晨前後碑・華山廟碑・白石神君碑・張遷碑・校官碑・孔羨碑・受禅碑・大饗碑를 臨書하기를 각각 신번씩, 三년 만에 隷書를 습득했다고 전해오지만, 중요한 것은 臨書한 수효가 많다는 것이 아니고 그 이해가 얼마나 깊으냐에 있다는 것이다.

漢代의 用筆・結體는 唐代의 그것과는 다른 원칙 위에 서 있다. 楷書 이후의 구조로 이 碑를 쓰면 실행을 했다. 하지만 실행을 했다. 지금까지 아무도 하지 않던 거대한 바위가 제거되었던 것이다. 이제 隷法 입구를 막고 있던 거대한 바위가 제거되었다. 그 후계자로 보아도 좋을 吳讓之도 그 뒤러하다.

그러나 鄧石如에 의해서 개척된 隷法은 漢隷의 전부는 아니다. 말하자면 극히 한 분야에 지나지 않았다는 것이, 스타인 등의 眞蹟 발견으로써 알게 되었다. 碑에 새겨진 隷書는 전후 四백년에 걸친 漢王朝의 겨우 一〇분지 一에 불과한 後漢末 四〇년쯤에 굳어진 것이다. 더구나 수천 수만개에 달했으리라 믿어지는 碑의 극히 일부, 二, 三백 밖에 남아 있지 않은 것들이다. 文字 그대로 쥐꼬리만한 수효이다. 허나 鄧石如는 그것을 재료로 하여 漢人도 이루지 못한 隷書를 완성시킨 것만은 확실하다. 하지만 鄧石如의 흉내만을 내고 있다가는 그 이상의 것이 될 수 없음은 역사가 증명하고 있다. 鄧이 죽은 嘉慶 一〇년(1805) 이후 오늘날까지 마침내 그를 능가한 작품은 나타나지 않고 있지 않은가.

曹全碑는 漢碑의 하나에 불과하다고 일반적으로 생각되고 있는 것 같다. 그렇게 생각하고 있는 사람은 그래도 상관 없다. 하지만 색다른 견해를 시도해볼 수는 없는 것일까.

◇

書에는 가장 근엄한 것에서부터 草率한 것에 이르기까지 여러 단계가 있다. 木簡의 발견은 漢에 있어서의 양상을 우리들에게 여실하게 보여주었다. 지금 曹全碑를 갖고 가서 그것들과 비교해 본다. 물론 가장 謹敕한 것들과 겨룬다. 그리하여 曹全碑를 다시 한번 잘 관찰해 본다. 木簡은 요컨대 일상용의 文書가 많으므로 謹敕이라 해도 도가 있다. 이 碑는 都城에서도 그다지 멀지 않은 곳에 세워진 것이며, 石材를 보고도 알 수 있는 바와 같이 비교적 많은 돈을 들여 揮毫者도 刻工도 일류에게 부탁한 것 같다. 木簡의 書와 비교해 보면, 그 중에서 특히 뛰어난 전문가 손에 의해 이루어졌다고 믿어지는 것보다 훨씬 교묘하다. 그리고 연대적으로도 漢末이면서 그보다 一백년 전의 풍격을 잘 전하고 있는 것이 일봉된다.

曹全의 優麗한 書風을 漢末의 퇴패와 동일시하는 것은 역사적 사실에 반한다는 것을 알았다. 그러한 눈으로 다시 한번 이 碑를 고쳐 본다. 상세한 것은 본문 중에서 설명하겠지만, 이 碑의 글씨 모양은 隷法의 완성된 극치점을 보여주는 것으로서, 아직도 下降線을 더듬고 있지 않다.

篆書에는 그 구조에 일종의 원칙이 있었다. 秦이 망하고 漢王朝가 성립되었지만, 그 초기에는 어떠한 글씨가 쓰여지고 있었는지 전혀 史料가 없다. 아마도 秦始皇이 통일 완성시켰다고 하는 篆文은 그대로 계승된 게 틀림없겠지만, 교양 없는 漢나라 관리들 손에 의하여 차츰 마멸돼 갔다. 그러는 동안에 王朝도 몇 代쯤 지나서 겨우 정리되어 짐과 동시에 朝廷에서 사용하는 글씨도 일관성을 지니지 않으면 아니된다. 이런 이유에서 새로운 方整한 書가 채택되고 이윽고 隷書라는 것이 정착되어 간다. 그러한 경로를 거쳤을 것이다.

例의 波勢라는 것도, 사실은 어디서 온 것인지 알 수 없다. 하지만 方整한 隷書는 波勢를 얻음으로써 지금까지 전혀 지상에 없었던 새로운 것이 되어 태어났다. 그게 어느 때의 일인지 정확한 시기는 알 수 없다. 어쨌든 前漢의 어느 시기, 아마도 기원전 一세기초 아니면 그보다 조금 전에 그런 일이 일어났다. 그 무렵부터 중심이 되는 一畫——主畫——이 波勢를 취하고 다른 畫도 희미하나마 물결친다. 그리고 字形 전체도 波勢에 따르는 그런 定則이 생겼다. 이후 三백년 동안 이 상태가 계속되는 것이다.

曹全碑의 書法은 이 三백년을 지배하는 定則을 아주 그림이 되듯 표현하고 있다. 하지만 眞蹟이 아니라는 흠은 면할 수 없다. 그래서 木簡을 돌아보게 되는 것이다.

또 한가지는 曹全의 너무나도 整正한 모습은 비집고 들 틈도 없다. 말하자면 結體나 用筆의 비밀을 들여다보기가 매우 어려운 것이다. 어느 곳을 찔러야 허물어질지, 바꾸어 말하면 어떻게 하면 이처럼 아름답게 고르게 될까, 설명 없이는 알기가 힘들다. 그래서 이만큼 잘 닦여져 있지 않은 木簡과 비교해서 그간의 사정을 알아보고자 하는 것이다.

이와 같은 시도가 극히 근년에 이르러 몇몇 사람들에 의해 진지하게 행하여져 왔다. 그리하여 그 효과가 작품 속에 현재 점차로 나타나기 시작하고 있는 것이다. 그 출발점으로서 曹全碑의 用筆·結構法이 새삼스레 높이 평가됨과 아울러, 유독 木簡과의 관련뿐 아니라 漢碑 전체를 꿰뚫어 보기 위해서도 이 碑가 그 출발점이 되어야 하는 것이다.

◇

漢碑의 첫째 특징을 方勁古拙이라 함은, 천여년의 풍화를 거친 것을 표준으로 한 선입관에 사로잡힌 생각이다. 무엇보다도 첫째 특징은 그 流麗한 波勢에 있다. 다른 여러 碑도 이같이 遒美하게 쓰여지고 정교하게 새겨져야 했으며, 그와 같은 것들이 많이 존재했어야 했을 것이다. 다만 그것이 천여년 사이에 파손되고 상실되어 버린 것이다. 오직 曹全만이 어떤 사정이 있어 미완성인 채 당속에 숨겨졌던 것이다. 그리하여 十六세기 말까지 사람 눈에 띄지 않고 風雨에도 노출되지 않았던 것이다. 그 사정이란 것은 지금은 자세히 알 수 없다. 하지만 여러 가지 상황 증거로 미루어, 郃陽縣의 長官인 曹全의 희망에 따라 그의 彰德碑가 세워지게 되고, 앞으로 며칠만 있으면 建碑式을 올리게쯤 되었을 때 갑자기 長官 曹全이 실각을 하게 되었던 것으로 짐작된다.

碑의 뒷면에는 관계자들의 이름과 기부한 금액이 명기되어 있는데, 그 사람들이 累連될 것을 두려워하여 증거품이 될 碑를 매몰시켜 버렸던 것 같다.

碑를 세운 날짜는 中平二년 十월로 적혀 있지만, 史書에 의하면 그해 九월, 三公(최고의 관직)의 한 사람인 司空 楊賜가 죽었다. 그러자 그 고문관이었던 諫議大夫劉陶는 당장에 실각하고 다음달 처형당한다. 曹全은 아마도 이 일당에 속해 있었던 것 같다. 漢末에는 당파의 싸움이 극도에 달해, 중앙정부가 바뀔 때마다 지방장관까지 모두 바뀌었을 뿐만 아니라 때로는 수많은 사람이 사형당했다.

曹全의 아우 永昌大守 曹鸞도 당쟁으로 인해 사형을 당하고, 曹全은 그 때문에 관직을 버리고 七년 동안이나 몸을 감추고 있었다는 사실이 이 碑에도 적혀 있다. 이윽고 정국이 바뀌어 다시금 지방장관에 임명되었는데, 또다시 국면이 일변하여 실각된 것 같다. 中平二년 十월은 바로 이와 같은 시점에 해당된다.

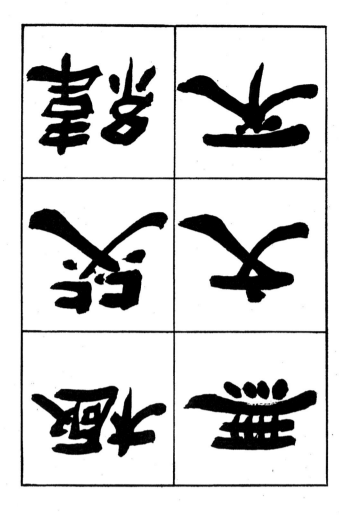

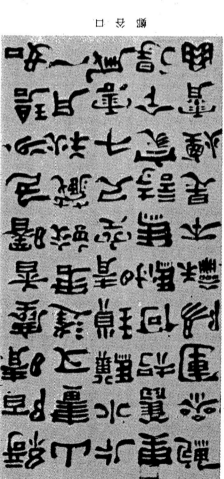

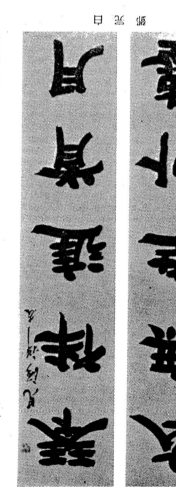

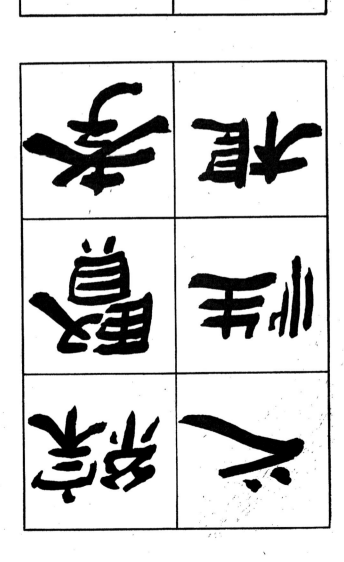
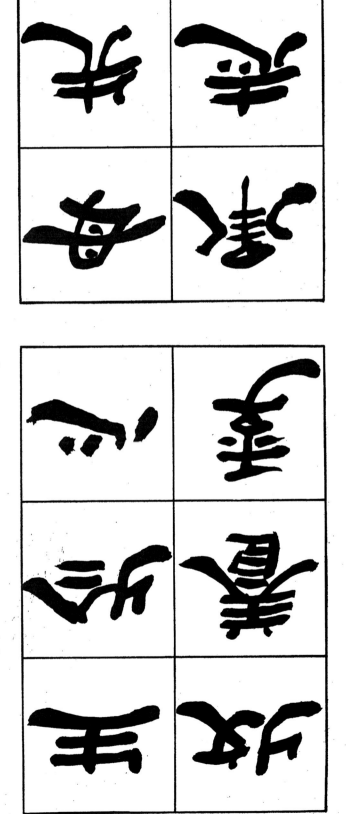

曹全을 배우는 사람들을 위하여

隷書를 배우는 사람에게

隷書를 학습할 때 제일 먼저 중요한 점은, 隷書라는 書體가 다른 書體, 즉 隷書보다 오래된 篆書, 그리고 隷書보다 새로운 楷行草와 서체적으로 어떠한 점이 다른가를 명확히 파악할 일이다. 이 점을 확실히 하지 않고서 붓을 잡으면 소위 隷意라는 것을 이해할 수 없으므로 隷書답게 쓸 수가 없다. 여기서 꼭 주의해야 할 점은, 隷書라는 뜻은 古隷라는 隷書의 낡은 형태가 아니고 八分이라는 隷書의 비교적 새로운 형태, 즉 後漢에 많이 쓰여진 隷書 전체(曹全碑도 포함)를 하나의 개념으로 생각하고, 이번 이 설명의 기준으로 삼고자 한다.

그래서 우선 隷書에 대해 그 특징을 일일이 밝혀 보고자 하는데, 그러기 위해서는 다른 서체와 이를 비교해 보는 게 가장 빠른 길이라 생각한다.

隷書의 形과 筆法

篆書는, 한낱로 篆書라 해도 이 이름으로 불리는 것은 종류가 매우 많고, 약간 막연한 표현이 되었지만 이 경우의 篆書라는 호칭은 篆書의 가장 새로운 모습인 小篆을 가리킨다고 가정해 보자. 여기서 小篆과 隷書를 비교해 보게 되는데, 우선 이것을 형태상으로 고찰해 보기로 하고 小篆을 살펴볼 때, 글씨의 형태가 매우 縱長이다. 이에 대하여 隷書는 평평하므로 가로의 선이 유난히 눈에 띈다. 즉 가로로 길게 선이 뻗쳐 있다고 할 수 있는 것이다.

다음은 線의 구성 관계인데, 篆書의 경우는 縱으로 길 뿐만 아니라 종선이 대부분 수직이며, 그리고 橫畫도 또한 수평이다. 이 점은 隷書도 마찬가지로 세로(縱)가 수직이고 橫畫이 수평이다. 형태의 특징으로 縱長, 扁平의 차이는 있어도 字畫上의 균형은 두 서체가 다 동일하다. 즉 이와 같은 형태의 처리 방법을 左右相稱이라 하고, 이 방법은 古書體에서는 字畫을 구성하는 기본이 되어 있다.

이상이 형태상으로 본 隷書와 篆書의 차이 및 공통점이다.

다음에는 이것을 楷行草와 비교해 보기로 하는데, 行草와의 비교는, 線이 계속적으로 길게 끌리거나 구부러진 채 이어져 있으므로 비교하기가 매우 어려우므로, 線이 계속적으로 楷書만의 비교로 그치기로 한다.

楷書의 경우, 字形은 거의 正方形에 가깝고 유난히 縱長도 扁平도 아니다. 그러나 중요한 것은 楷書의 橫畫이 오른쪽으로 약간 올라가 있는 점이다. 縱畫이 수직인 것은 隷書와 별로 다름없지만, 오른쪽이 올라간 가로획은 楷書의 특징인 것이며, 이것이 隷書와 매우 다른 점이다. 이때문에 隷書와 篆書에 공통적인 楷書의 구성법은 楷書의 경우 통용될 수 없을 뿐만 아니라, 더 나아가서 필법의 차이로까지 발전해 가는 것이다.

篆書와 隷書는 수직·수평이라는 기본원칙에서 함께 左右相稱으로 쓰여져 있으므로 필법에 있어 그다지 다르지 않다. 즉 篆書가 붓을 수직으로 세우고 힘의 중심이 線의 중심으로 통과하도록 쓰는 법——즉 中鋒으로 쓰여져 있음은 그대로 隷書에도 통용된다. 다만 특수한 예로서, 篆書에 없는 隷書의 「물결」이라는 부분에 약간 이 中鋒이 흩어져 側筆로 변해가는 부분이 생기고 있지만, 이것이 楷書의 물결의 경우가 되면 側筆의 특징은 더 한층 명확해지고 있다. 이것을 보면 隷書가 篆書와 楷書 중간의 書體라는 것을 잘 알게 되리라 생각한다. 楷書는 오른쪽이 위로 올라가도록 橫畫을 긋는다는 걸 원칙으로 삼고 있는 관계상, 다른 부분에서도 붓놀림이 자연 側筆로 되게 마련인데, 「물결」에 해당되는 부분에는 隷書와 비슷하면서도 힘을 주는 법이 다르므로, 이런 점에 楷書와 隷書의 필법 차이 혹은 특징을 볼 수가 있다. 다시 轉折 부분이 되면 이 특징은 더한층 명확해지고, 隷書는 中鋒, 楷書는 側筆이란 것이 원칙으로 돼 있다는 것을 뚜렷이 하고 있다.

이상은 隷書라는 서체가 지니고 있는 특징을, 그 이전의 낡은 篆書와, 그보다 새로운 楷書와 비교해서 그것을 형태와 用筆 두 가지 점에 입각하여 설명한 셈인데, 隷書라는 서체가 형태와 用筆 면에서 그와 前後하는 篆書 및 楷書와 공통되는 점과 상반되는 점이 이해되었으리라 생각한다. 그래서 이번에는 이 책에서 취급하고 있는 曹全碑라는 즉 隷書 중에서도 새로운 것에 속하는 八分의 설명으로 들어가게 되는데, 그러기 전에 曹全碑가 書道史的으로 새로운 것으로서, 엄격히 말하면 八分으로서 차지하는 지위라는 것을 알아둘 필요가 있다.

泰山刻石

漢碑에 있어서의 曹全碑

隷書는 篆書에서 轉化된 서체이지만 초기에는 다분히 篆書的인 요소가 많았다. 형태상으로도 별로 편평하지 않았고, 필법상으로도 篆書的인 요소도 없는 상태로 쓰여지고 있었다. 이런 초기의 隷書를 古隷라 부르고 있는데, 이 古隷의 유적은 前漢에 많고 後漢에 들어오면 적어진다. 古隷는 그보다 새로이 태어난 八分에 비교해 보면 가장 뚜렷한 특징은 「물결」이 없다는 점이다. 물결이 없다는 것은, 물결을 준비하기 위해 橫畫에 파도의 기복을 가미한 필법의 기술이 사용되지 않고 있다는 점이다. 古隷의 경우, 가로획은 거의 직선으로 그어져 있어, 형태도 篆書와 비슷한 縱長의 것이 많다. 八分이라는 서체가 태어나는 것은 前漢에 거의 반이 지난 시기라 생각되는데, 그것을 石刻으로 명확히 볼 수 있는 것은 後漢에 들어와서부터다. 後漢의 여러 碑를 훑어보고 字畫구성의 완전함, 用筆法의 세련함이 가장 뚜렷한 것은, 山東의 魯나라 것이 대부분이며, 오늘날 曲阜의 孔子廟에 수장돼 있는 後漢의 여러 비들은 전형적인 八分으로서 가장 뛰어나 있다. 乙瑛碑, 禮器碑, 史晨碑 등이 이에 해당되는데, 曹全碑는 魯나라의 이우수한 碑의 전통을 많이 계승하면서, 건립된 장소는 陝西이며, 시대도 後漢의 훨씬 뒤가 된다. 이 점은 魯나라의 우수한 隷書 서법이 전국적으로 퍼져, 陝西 지방에서도 그와 같은 서법이 유행된 것이라 상상된다. 魯朝의 여러 碑에 비하여 曹全碑는 시대가 훨씬 뒤이기 때문에 기술적으로도 더한층 세련되고 기교적으로도 변화가 매우 정교해지고 있다. 아마 後漢碑의 최후를 장식하는 뛰어난 碑라 해도 좋지 않을까 생각한다. 한국이나 일본에도 일찍부터 이 曹全碑의 拓本이 전해져, 隷書의 기초는 거의 이 曹全碑에 의지해온 것 같다. 따라서 우리 나라의 隷書라는 서체의 개념은 曹全碑에 의해 형성되었다 해도 과언이 아니다.

隷書 學習의 資料

오늘날 隷書를 학습하는 경우, 隷書의 낡은 형태인 古隷 및 八分 어느 가지지만, 자료로서 취급될 수 있는 것은 크게 나누어 石刻과 木簡 두 가지가 된다. 石刻은 碑와 碣을 포함하고, 木簡은, 木簡과 이와 종류를 같이하는 殘紙라든가 墓券 같은 것도 포함돼 있는데, 어쨌든 碑와 木簡이라는 두 가지 커다란 상반된 자료의 양면에서 고찰해 보는 게 상식으로 되어 있다. 碑는 옛 시대에 돌에 새겨져서 긴긴 세월 풍설에 마멸되고 있어서, 이것을 본떠서 배울 경우에 여러 가지 장해가 있다. 예를 들

이 해설에서는 이 碑에 쓰여져 있는 글씨를 모두 그 형태의 특징을 따라서 세밀하게 분석 정리하여, 되도록 쉽게 이해될 수 있도록 편찬해보고자 한다.

殘紙

木簡

史晨碑

魯孝王刻石

曹全碑學習의 槪說

경우, 거기엔 매우 긴 線과 짧은 線이 있다. 긴 線과 짧은 線은 동일한 橫畫이라도 또 동일한 縱畫이라도 그 길고 짧음에 따라 성질이 다르다. 그러므로 세로는 이렇게 쓰고, 가로는 이렇게 쓴다, 하는 식으로 단순히 획일적으로 설명할 길은 없다. 따라서 그것은 확대된 부분에서 보충하여 자세히 설명하겠으므로, 그 부분을 잘 주의하여 학습하기 바란다. 어쨌든 전체적으로 본 느낌이란 것을 직관적으로 파악해 두는 것이 가장 중요한 일이다.

그래서 그것을 굵이 구체적으로 설명해 본다면, 우선 형태에 있어서 그것은 전체적으로 扁平하다고 하는 원칙이 있다는 것을 간과해서는 아니된다. 扁平하다고 해도 그 전부가 扁平한 것은 아니다. 橫畫이 많은 글씨는 약간 縱長이다. 그러나 扁平을 원칙으로 하여, 扁平한 자획을 짜맞추는 기술이 쌓아진 결과 縱長이 되어 있는 것이지, 縱으로 과장된 선이 많아서 縱長이 된게 아니다. 이 점은 특히 주의하지 않으면 아니될 부분이라 생각한다.

면 마멸되어 字畫이 몰라보게 되었다든가, 자획은 알 수 있어도 닳아서 筆勢가 없어져 버린 경우이다. 그래서 이것을 復元시키려 할 때에는 처음 쓰여졌을 때의 신선함을 항상 머리 속에 상상하면서 쓰는 습관을 가져야 할 것이며, 그렇게 하지 않으면 처음부터 생기가 없는 죽은 글씨가 돼 버릴 위험이 있다.

木簡의 경우는 나무에 쓴 肉筆이므로 그 점에서는 石刻類에 비해 훨씬 신선하다. 그

대부분은 우연하게도 中國 中央 高原 사막 속에 매몰돼 있었으므로, 보존 상태가 매우 좋아 筆勢까지 뚜렷하게 볼 수가 있다. 단, 이 木簡의 대부분은 일상적인 문서로 쓰여진 것이어서 碑의 경우처럼 의례적인 신중함이 없다. 자획은 필세에 따라 흘어지고 형태도 비뚤어긴 게 적지 않다. 따라서 碑에 새겨진 글씨에서 볼 수 있는 균형 잡힌 모양은 찾기가 힘들다. 그래서 오늘날 木簡의 신선한 筆勢와 碑의 올바른 글씨가 합쳐져서 비로소 완전한 隷書라는 것을 오늘날 복원시킬 수가 있는 것이다. 때문에 隷書 학습에 있어서의 자료로서는 石刻을 배우는 것만으로도 충분치 않다는 것이다. 또 木簡만을 배워도 충분치 않다고 말할 수 있다.

그러나 石刻이 모두 형태가 고르고 균형이 완전하게 잡혀 있느냐 하면, 後漢의 우수한 碑 중에도 여러 가지가 있어서 그것들이 모두 우수하다고 말할 수 없다. 後漢 중에 유명한 碑로, 필법의 정확과 자형의 균형이라는 점만으로 학습의 텍스트로 적합한 것을 들어보면, 乙瑛碑, 禮器碑, 史晨碑, 西嶽華山廟碑, 曹全碑 등이 된다고 생각한다. 그중에서도 曹全碑는 禮器碑와 함께 자형의 균형, 필법의 정확성에서 다른 碑에 비하여 뛰어나다고 할 수 있다. 이 책에서 曹全을 해설하려는 까닭도 바로 이 점에 있는 것이다.

・形態의 基準

그렇다면 이제부터 曹全碑 학습으로 들어가게 되는데, 그 전에 우선 曹全碑라는 것은 어떠한 느낌의 것이냐, 하는 소위 全體感을 파악하고 나서 들어가지 않으면 그 특징을 잡을 수가 없다. 학습 전에 확대된 글씨를 보기보다 우선 曹全碑의 실물 크기의 글씨를 몇번이고 자세히 보고 나서, 그것들이 어떠한 부분이 과장되고 어떤 부분에서 線이 억제돼 있는가를 살핀다. 형태를 만드는 기준이 어떠한 곳에 있느냐 하는 것을 실제 자기 눈으로 살피지 않으면 안된다. 일체의 書學習이란 것은 손으로 그것을 再現시키기 전에 눈으로 그 모든 요소를 시각적으로 파악하지 않으면 안된다. 그렇게 하지 않고, 사소한 부분만을 들쑤시고 있어도 진짜 모습은 발견되지 않는다. 曹全碑의

筆法의 基準

우선 형태상으로는 지금 말한 바와 같이 扁平하지만, 筆法 면에서는 篆書와 마찬가지로 中鋒이다. 中鋒(붓의 힘이 선 중심을 통과하도록 쓰는 필법)은, 이것을 실현하기 위해서는 보통 行草體와는 다른 어떤 예비 운동이 필요하게 된다. 까닭인즉 붓을 단순히 종이 위에 대보았자, 그 붓의 힘이 반드시 선 중심을 통과하도록 할 수는 없다. 中鋒이 되기 위한 예비 운동으로서 붓끝을 가볍게 그리고 둥글게 말아올릴―이것을 소위 藏鋒이라 한다――준비를 하고, 그리고 橫畫이면 橫畫, 縱畫이면 縱畫 운동으로 옮겨가지 않으면 아니된다. 이런 것이 명확히 나타나 있는 것은 橫畫의 긴 線의 경우이다. 이 橫畫의 藏鋒이라는 것, 이것은 실제로 해보려면 여간 어려운 게 아니다. 이 藏鋒이라는 예비 운동이 너무 노골적이 되면 보는 사람으로 하여금 혐오감을 주고, 또한 반대로 그것을 너무 뚜렷하게 하지 않게 된다. 이것이 起筆할 때 가장 중요하고도 어려운 점이다. 종이를 끊는 듯한 날카로움이 선을 그을 때, 橫畫의 경우나 縱畫의 경우 없이 그을수 있게 된다면 아주 이상적인 것이다. 그 종이를 끊는 듯한 힘이란 것은 筆의 藏鋒이 성공하느냐 않느냐에 달려 있으므로, 이 부분은 학습할 때 특히 정성을 들여 마스터하지 않으면 아니된다.

橫畫 橫畫은 짧은 橫畫과 긴 橫畫의 두 가지로 나뉜다. 긴 橫畫은 거기에 출렁거림이 있고 그리고 그 끝이 물결로 되는 경우가 적지 않다. 이 출렁거림을 넣는다는 것은, 실은 물결과 서로 호

우, 출렁거림이 없는 직선적인 것이 많다. 이 출렁거림은 물결과 서로 호응하게 되는 데 편리하고 쓰기가 쉬운 때문이라 여겨지지만, 이 출렁거림은 짧은 橫畫은 대부분의 경

旦 昌
土 半
云 票

물결 있는 橫畫

橫畫은 크게 둘로 나눌 수 있다. 즉 波磔이 있는 것과 없는 것, 이 두 가지이다. 前者는 하나의 글씨 중에서 가장 중요한 획 한 군데에서만 사용되고, 後者는 기타 橫畫을 구성한다. 힘찬 물결을 가진 획은 다른 획에도 공통되는 중요한 基本線이라 할 수 있으므로 거듭 연습할 필요가 있다.

① 붓은 오른쪽으로 비낀 위로부터 ② 제 자리로 되돌리듯 치켜올려 ③ 수평으로 붓을 내리고 ④ 약간 힘을 주어 側筆 같은 기분으로 파임을 마칠 때는 약간 위로 올리면 좋지만, 극단적으로 하면 균형이 허물어지므로 주의하도록. 이것이 曹全碑의 대표적인 물결 있는 橫畫 쓰는 法이다. 이밖에 起筆을 위에서부터 돌리는 B의 그림 같은 예도 있다. 잇어서는 안될 것은 A그림의 點線을 보아도 아는 바와 같이, 橫畫의 基幹을 이루는 것은 水平線이다. 運筆圖와 같이 起筆이 치켜올려져서 삐치는 곳에서 오른쪽 아래로 처지게 되면, 혼히 균형을 잃게 된다. 起筆에서는 튀김을 의식하고, 뒤킬 때에는 起筆과 출렁거림에 어울린 書法으로 하지 않으면 안된다. 이 운동은 붓을 너무 비꼬이지 않게 紙面에 대하여 垂直으로 세우면 좋다.

다. 起筆 部分이 큰 만큼 출렁거림도 크다.

「百室」에서 보여준 彎曲은 여기선 볼 수가 없고, 얼핏 보면 無表情이 긴 하지만 약간 위로 젖혀진 강한 線이 되고 있다. 「而」의 血部는 약간 작게. 「曹」의 橫畫 間隔은 비슷하지만 日 속의 작은 橫畫은 左右를 비워 놓고 品 속을 넓게 잡고 있다.

「工 干」

下圖에서 설명한 대로 물결 있는 橫畫의 가장 標準的인 것. 橫畫은 水平으로.

이 되고 있다. 「百室」에서 보여준 彎曲은 여기선 볼 수가 없고, 얼핏 보면 無表情이 긴 하지만 약간 위로 젖혀진 강한 線이 되고 있다. 左右의 均衡을 잘 보아 가면서, 오른쪽 위로 치켜지지 않도록 한다.

「百室」

붓을 잘 구슬러 정비한 뒤, 일단 크게 제 꼬리로 되돌리듯 하면서 옆으로 붓을 긋는

「而 曹」

아래 說明圖 第二筆이 여기서는 垂直으로 치켜올려지고, 또 오른쪽으로 거의 垂直으로 그어져 있기 때문에 비교적 날카로운 것

且 王

示 寺

貢 二

「王二」 등에서 보이는 바와 같이 이 橫畫은 출렁거림
과 물결이 없는 水平直線이다. 엄밀히 따져 말하면 波勢
의 리듬은 이 橫畫에도 있으며, 때로는 「不」과 같이 비
교적 위로 젖혀진 예 등도 있다. 물결 없는 橫畫은 물결
이 있는 橫畫에 對應하고 그것을 두드러지게 해 보이는
구실을 한다.

물결을 보이는 橫畫은 강조된 起筆部, 커다란 출렁거
림이나 힘찬 튀김 등의 변화 있는 線으로 돼 있는데, 물
결 없는 橫畫은 거의 변화를 지니고 있지 않다. 붓 내리
는 법은 물결 있는 橫畫과 동일하게 생각해도 좋지만,
그보다 심한 마디(節)는 내지 않는다. 꾹 찍어 누르기만
하면 된다. 붓을 뺄 때는 붓끝을 거두어 들이는 기분으
로 하면 되는데, 튕기면 안된다. 긴것도, 짧은 것도 마
찬가지다.

또한 「貢」의 貝部에서 보는 바와 같이 橫畫이 많은 부
분은 거의 이런 방법으로 한다. 線에 변화가 없으므로
가늘더라도 약해지지 않도록 한다.

「王 寺」

물결 있는 橫畫은 前例의 것보다 起筆을
誇張하지 않는다. 運筆은 左圖와 같다. 「寺」
의 點 位置에 주의한다.

「二 且」

물결 없는 橫畫의 直線的인 예이다. 收筆
이 쪽 뽑아낸듯 가늘어지고 있는데, 결코
삐치거나 파임을 하고 있지 않으니 주의한
다. 用筆은 分解寫眞을 참고하면 좋다.

「不 貢」

약간 위로 젖혀져 있긴 하지만 用筆은 同
一하다. 「不」은 右拂에 波勢를 지닌다. 따
라서 위의 긴 橫畫에는 波勢가 없다. 「貢」
의 橫畫 行間은 平行이며 또한 同一間隔이
다.

のある横画　1　　2　　3　　4　　5　　6

7　　8　　9　　10　　11　　12

결없는 橫畫　1　　2　　3　　4　　5　　6

7　　8　　9　　10　　11　　12

물결 있는 橫畫

(1) 左下로 향해 붓을 내린다.

(2) 제자리로 되돌리듯 밀어 올리고, 그대로 오른쪽으로 붓을 움직인다.

(3) 水平이긴 하지만 약간 출렁거림을 갖게 하는 기분으로 쓴다. 末端 가까이 오면 약간 밑으로 누르듯 한다.

(4) 그대로 오른쪽으로 파임한다.

물결 없는 橫畫

(1) 쓰는 法은 물결 있는 경우와 거의 동일하다. 다만 너무 起筆部를 誇大하게 하지 않는다. 逆筆로 긋는가 하면 곧 둥글게 말아 그대로 오른쪽으로 긋는다.

(2) 收筆할 때에도 멈춘 곳에서 그대로 붓끝을 紙面에서 뗀다. 누르거나 튕겨서도 안된다.

(3) 물결 없는 橫畫은 출렁거림이 없는 법이다. 거의 直線에 가깝다. 단, 實際로는 上部에 彎曲된 것과 긴 것들이 많이 있으므로, 연습할 때는 여러 모로 試圖해 보는 게 좋다.

「室」의 運筆

(1) 붓을 逆으로 넣어,

(2) 둥글게 말아올리는 듯한 기분으로 點을 찍는다.

(3) 縱畫은 起筆을 逆으로 넣어 밑으로 긋는다.

(4) 橫畫도 起筆은 逆으로 넣어야 하는데,

(5) 굵기의 변화도, 또 출렁거림도 갖게 하지 않는다.

(6) 일단 넣은 붓을 다시 고쳐 넣고,

(7) 안쪽을 싸바르듯 천천히 삐치기 시작한다.

(8) 물결 없는 橫畫 쓰는 법으로 小橫畫을 써놓고 「ム」의 부분은 우선 왼쪽에서부터 써서 밑에서 接合시킨다.

(9) 다음에는 오른쪽에서부터 써서 밑에서 接合시킨다.

(10) 밑에 물결 있는 橫畫이 있으므로 이 小橫畫은 되도록 無表情으로.

(11) 縱畫도 마찬가지다.

(12) 대담하게 먼 데서부터 붓을 넣고,

(13) 크게 묶어서 起筆部를 안정시킨다.

(14) 힘을 준 채로 오른쪽으로 누르고,

(15) 여유 있게 출렁대는 물결이 만들어지면 속도를 늦추지 말고 약간 힘을 주어

(16) 기축된 힘을 그대로 오른쪽으로 비친다.

「室」의 運筆

1　2　3　4　5　6
7　8　9　10　11　12
13　14　15　16　17　18
19　20　21　22　23　24
25　26　27　28　29　30

皇 苦

中 生

甘 可

旦 中 高 以 未 畢

縱畫의 筆法은 물결 없는 橫畫을 그대로 縱으로 옮겼다고 생각하면 된다. 말하자면 起筆은, 가볍게 붓끝을 마무려 中鋒으로 하여 그대로 밑으로 긋는다. 붓을 거두어 올릴 때도, 멈추면 그대로 떼다. 曹全碑에서는 起筆에 액센트(抑揚)를 갖지 않은 것이 많으므로 일단 위로 밀어올려 그대로 제자리로 되돌리듯 하는데(A圖), 왼쪽에 부분을 線을 긋고 싶을 때는 B圖처럼 하고, 그 반대의 경우는 C圖처럼 運筆하면 쉽게 써진다.

縱畫은 말하자면 文字의 기둥이다. 그것은 上部의 筆畫을 지탱하고 均衡을 유지하는 구실을 다한다. 원칙으로서는 垂直으로 혹은 쓰여지는 것이지만 꼭 그렇다고만 할 수 없으며, 中心部에 있을 때는 垂直이라도 中心線을 끼고 있을 때는 어느 쪽으로든 구부러져 있는 경우가 많다. 「日中」 등에서 볼 수 있는 왼쪽으로의 彎曲은 曹全碑엔 흔하지 않은 예이지만, 乙瑛碑, 禮器碑 혹은 木簡 등에서도 많이 볼 수 있는 筆法이다. 이것은 隸書가 지니는 波勢의 리듬에 의하여 形成된 것이다.

「日 中」

第一畫의 縱畫을 약간 左側으로 젖힌 것이다. 橫畫의 옆으로의 運動 때문에 縱畫은 약간 왼쪽으로 변화한다. 이와 같은 예는 동일하게 보이지만, 橫畫은 동일한 間隔이 아니란 점에 주의한다.

「高 以」

左右 縱畫이 向勢를 이루고 있다. 힘주지 않고 그림과 같이 運筆한다. 「高」의 空間은 동일하게 보이지만, 橫畫은 동일한 間隔이 아니란 점에 주의한다.

「年 畢」

縱畫이 각각 글씨의 中心을 이루는 경우로서, 전적으로 垂直이며, 아래로 꿰뚫듯 날카롭게 붓을 뽑아낸다. 橫畫은 동일한 間隔이다. 「畢」의 마지막 橫畫을 생략하는 예는 史晨後碑에서도 볼 수 있다.

A

B

C

17

「計 特」
垂直的인 橫畫이 旁과 邊에 나타난 例.
「計」의 경우는 右側의 空間 처리 때문에 약간 굵게 써지고 있다.

「布 威」
약간 짧은 縱畫이다. 「布」의 縱畫은 가늘지만, 左右의 均衡을 잡는 중요한 畫이므로 약해지지 않도록 특히 조심한다. 「威」의 縱畫은 약간 안쪽으로 젖혀지게 쓴다.

「豐 在」
「豐」의 曲部 縱畫은 楷書처럼 머리를 내밀지 않는다. 「在」의 왼쪽 縱畫은 土의 위치를 정하는 중요한 포인트가 돼 있다는 점에 주의한다.

縱畫의 運筆

(1) 위로 밀어올리듯 하면서 붓을 내린다.
(2) 逆으로 되돌아가듯 붓을 돌린다. 이렇게 하면 中鋒이 된다.
(3) 그대로 밑으로 붓을 옮긴다.
(4) 적당한 곳에서 쑥 뺀다. 치쳐서는 안된다.

縱 의運筆 1 2 3 4 5
6 7 8 9 10

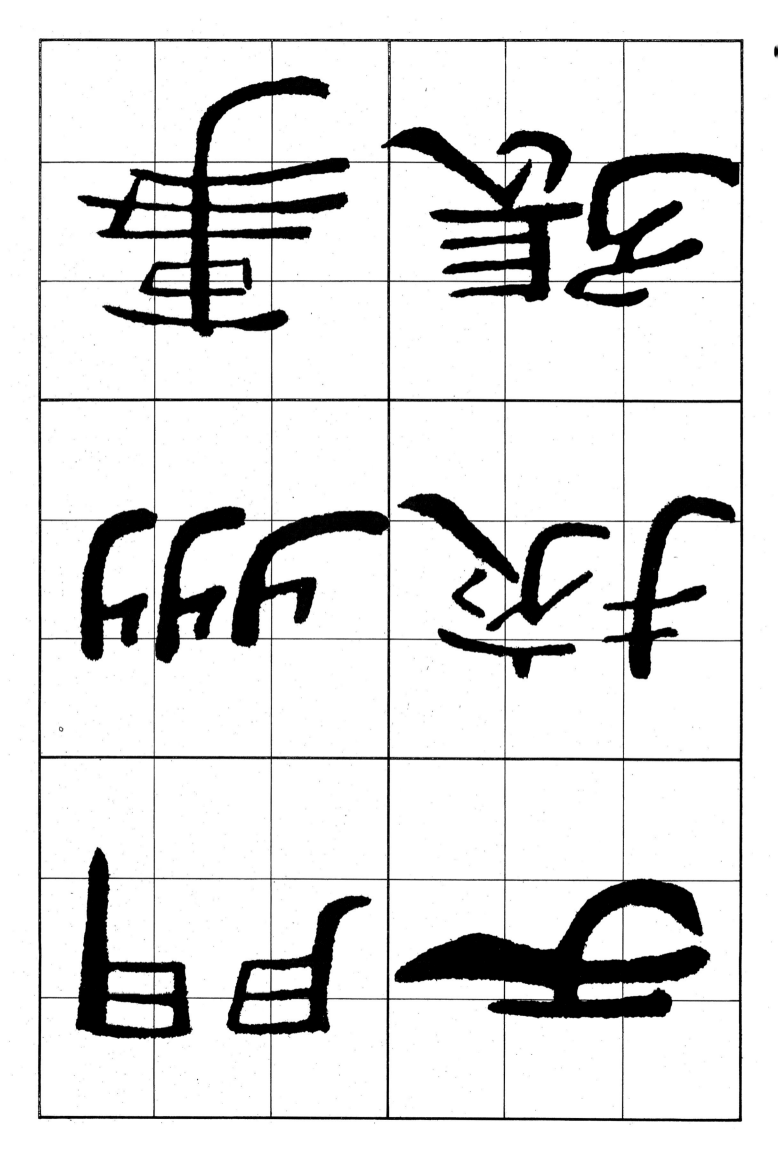

轉折

지금까지 橫畫, 縱畫의 주요한 用筆과 形態에 대해 설명해 왔는데, 다음에는 橫畫에서 縱畫으로 옮겨갈 때의 소위 轉折이란 것에 대해 설명해 보겠다.

楷書의 경우 橫畫은 세 개의 骨格으로 이루어져 있으며(三過折), 轉折 부분도 자연히 셋으로 꺾인다. 隷書에 있어서는 옆으로 그은 붓을 일단 떼고 새로이 縱畫의 방법으로 다시 넣는 것을 基本으로 한다. 때로는 다음 페이지의 上圖「國中」처럼 縱畫을 바깥쪽으로 젖히고 折의 부분을 크게 마련하거나, 「合和」처럼 가볍게 새로 붓을 넣듯 하는 것도 있다. 이러한 변화는 각각 文字를 마련하는 態度에 따라 다르지만 기본적으로는 동일한 用筆法이다.

「門 州」

「門」의 左縱畫은 약간 짧고 그 끝은 아주 가볍게 왼쪽으로 밀어낸다. 오른쪽 縱畫은 수직으로 약간 길다. 「州」의 첫 縱畫은 왼쪽으로 크게 밀어내고 오른쪽으로의 傾斜도 크다. 둘째, 세째의 縱畫으로 옮겨감에 따라 왼쪽으로의 彎曲은 작아지며 오른쪽으로의 傾斜도 작아진다.

「事 于」

「事」의 口는 되도록 작게 쓴다. 「ㅋ」의 橫畫은 제일 위는 直線이고 밑으로 내려갈 수록 彎曲을 이루고 있는 점에 주의한다. 「于」의 縱畫은 第二橫畫을 거치는 부분서부터 彎曲運動이 시작되고 힘차게 弧를 그리며 左上으로 뽑는다. 波勢와의 均衡을 생각하며 쓴다. 「于」하고는 다르다.

「扴 張」

「扌」은 대부분 「挍」의 경우처럼 만든다. 「扌」의 第一畫과 第三畫은 너무 떨어지지 않도록. 「張」의 「弓」은 복잡한 畫을 보기 좋게 짜넣어, 그 空間分割의 묘는 隷書 중에서도 그 유례가 없다. 曹全碑의 筆者의 감각이 충분히 발휘되고 있다.

國 合

中 和

君 同

合和同國中君

「合 和」

극히 標準的인 折이다. 꺾어서 구부린 듯
이 보이지만, 가볍게 붓을 새로 넣는다. 縱
畫은 약간 둥글게 한다. 口의 位置에 주의
하여 너무 오므라들지 않도록 한다.

「同 國」

縱畫의 起筆部는 左圖와 같다. 왼쪽 縱畫
과 對應시키기 위해 바깥쪽으로 젖히기도
하고(同), 線을 휘어 구부리기도 한다(國).

「中 君」

縱畫으로 옮겨갈 때, 그 縱畫은 위로 쑥
밀어올린 形態이다. 왼쪽 畫에 잘 對應시
켜, 너무 무거워지지 않게 한다.

転折의 運筆 1 2 3 4 5 6

7 8 9 10 11 12

可辛
文吉
敏蜀

幸 害 蜀 司 文 敏

縱에서 橫으로의 折

「女」의 第一畫, 「敏」의 第三畫에서 보는 바와 같은,
또는 右傾斜의 畫에서 橫畫, 아니면 右下로 긋는 畫으로
옮겨갈 때의 轉折이다. 前述한 橫畫에서 縱劃으로의 折
에서는, 橫畫의 붓을 일단 떼고 새로이 붓을 따로하여
縱畫으로 내려 그었지만, 縱에서 橫으로의 折은, 약간
붓을 떼고 새로 넣는 기분은 있어도, 그렇게 너무 거기
에 구애될 필요는 없다. 예를 들면 「女」같은 경우, 붓을
새로 넣어서 쓰지 않아도 되는 것이다. 「敏」의 경우는
방향의 변화가 크므로 새로이 붓을 넣어서 쓰는 게
좋다.

「蜀 司」
안쪽 筆畫을 감싸는 形態가 되며, 약간
左撇勢를 나타낸다.

「女 敏」
下段의 설명과 같다.

「南 害」
第二橫畫의 오른쪽이 약간 아래로 처져
있으며, 그것을 縱畫 위로 밀어올림으로써
全體의 水平을 유지하고 있다. 縱畫은 아주
가볍다. 「南」에서는 약간 안쪽으로 기울이
듯하고, 「害」에서는 垂直으로 뽑아낸다.

長 民

近 戌

延 人

民 戊 人 長 近 延

「民 戊」
여유 있게 弧를 그리며 아름다운 波勢를 보인다. 이 유장한 運筆을 터득하면 좋다. 波勢를 살리기 위해서는 다른 畫을 긴축시키는 게 필요하다.

「人 長」
약간 출렁거림이 있는 물결이다. 「人」의 右捺은 굵게 물결쳐 단조로와지는 것을 막고 있다. 「長」은 均衡을 유지하기 위해 심조심 가볍게 물결치면서 붓끝을 말아 올리고 있다.

「近 延」
밖으로 충분히 젖히고, 右旁을 대담하게 왼쪽으로 모아 波勢의 아름다움을 誇張하고 있다.

右捺(파임) (一)

右捺(파임)은 文字의 下部, 혹은 옆에 있을 때 흔히 波勢를 지닌다. 그리고 右捺은 左側 筆畫과 對應시키고 波勢의 强度도 文字의 균형을 의식하며 써야 한다. 그러나 隸書는, 篆書에서 左右相稱의 균형을 잡는 법과 달라, 그것은 극히 복잡한 力學的關係 위에서 균형을 유지하고 있기 때문에, 그저 幾何學的으로 點畫을 배치해도 隸書는 되지 않는다. 특히 波勢를 지닌 右捺이 어느 筆畫과 對應해서 그어지고, 어느 畫에 의하여 지탱되고 있는가 등등을 주의해서 관찰할 필요가 있다. 右捺을 하는 법은, 각도는 다르지만 橫畫과 동일하게 생각해도 좋다. 앞에서도 설명했지만 파임할 때는 약간 側筆로 하는 기분으로 한다.

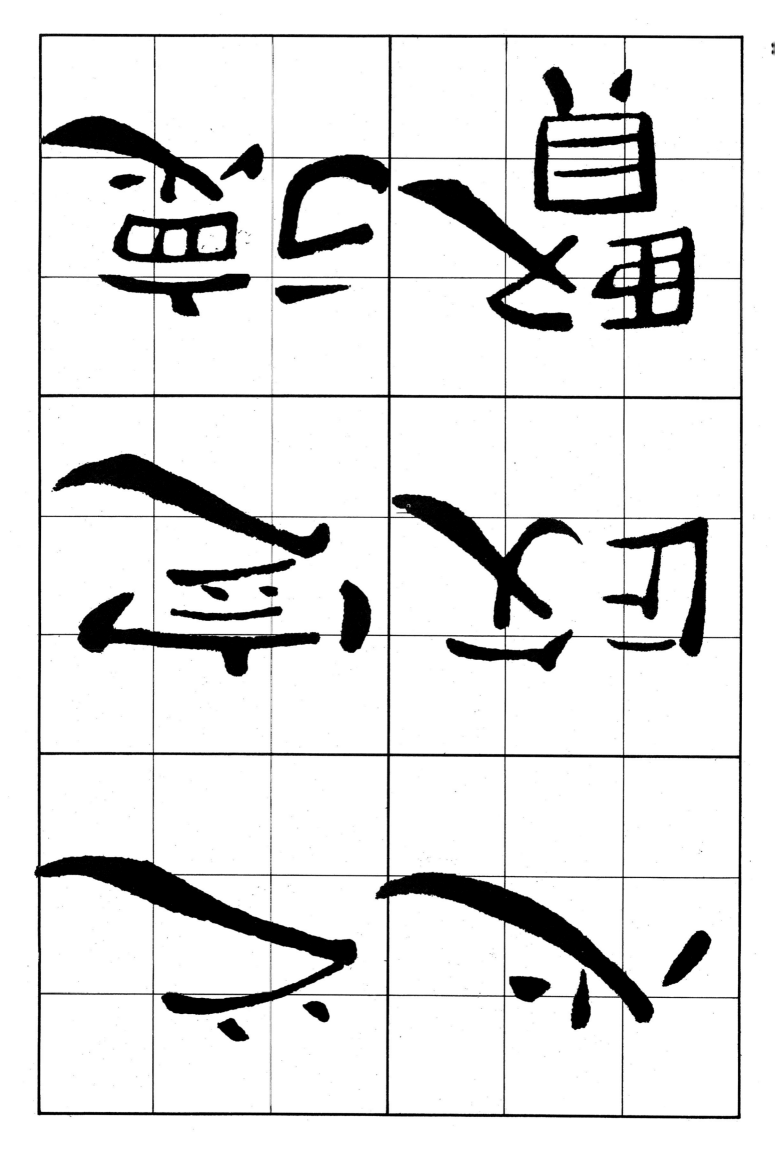

「之 定」

「之」는 右揲의 중간쯤부터 붓을 中鋒으로 유지하면서 문지르듯 물결을 만들며 빼아낸다. 第三畫은 대담하게 젖혀 空間을 크게 잡는다. 「定」의 右揲의 起筆은 위의 筆畫을 지탱하기 위해 前畫의 氣勢를 그대로 이어받아 약간 威勢 있는 느낌을 갖게 한다.

「德 心」

「心」의 點畫 방향에는 篆書의 영향이 엿보인다. 「德」의 「彳」은 旁과 對應하여 크게 써서, 隷書의 邊과 旁의 相對關係를 잘 보여주고 있다.

「政 賢」

「政」의 右揲은 左擎이나 邊의 크기와 均衡이 잡히게 주의한다. 「賢」字下部의 貝를 감싸듯한 기분으로 쓴다.

右揲의 運筆 (一)　1　2　3　4　5　6　7　8　9　10　11

122

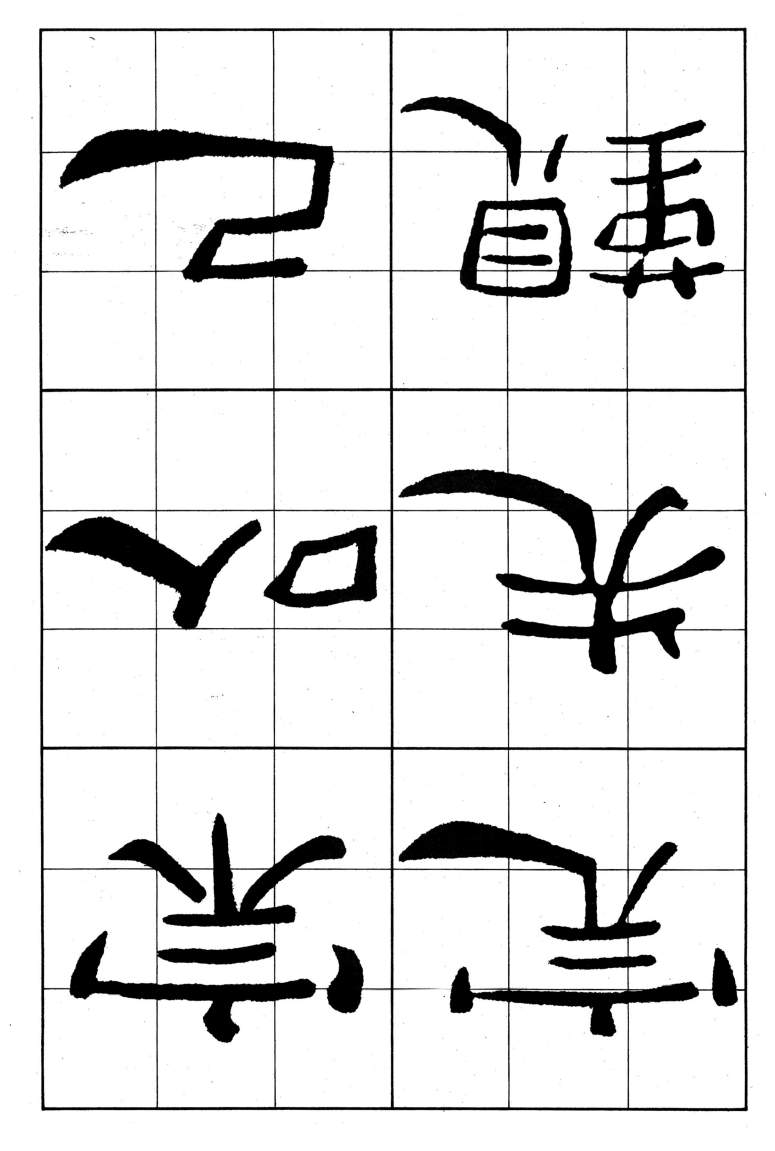

「宗 以」

短右捺이다. 별로 변화를 주지 않는다. 「宗」의 「宀」는 넓고 크게 아래를 감싼다. 「以」의 右捺은 다른 畫을 받아 지탱할 수 있는 힘을 갖지 않으면 안된다.

「己 完」

縱畫에서 右捺로 옮겨갈 때 일부러 붓을 새로 넣지 않아도 되지만 약간 붓을 바로 잡는 기분으로 하면 좋다.

「先 覲」

약간 꺾인 角度가 느슨한 右捺로서 전체가 波勢를 이루고 있다. 「先」의 第一畫 收筆은 연속적으로 붓끝을 잘 마무려 第二畫의 起筆로 한다. 「覲」의 邊은 약간 오른쪽 이 위로 올라갔지만 旁을 오른쪽 아래로 내려서 調和를 유지하고 있다.

右捺(파임) (二)

縱畫에서 右捺로 이어질 때는 앞에서 설명한 「女敏」 쓰는 법과 거의 동일하다. 縱畫과 右捺의 應用이다. 屈折이 강한 경우는 일단 붓을 새로 고쳐잡는다. 최후로 筆壓을 강하게 준다. 屈折度가 느슨한 경우는 붓을 새로 고쳐잡지 않아도 된다. 중간쯤에서 筆壓을 준다.

亂 紀

風 法

甄 孔

「紀」
縱畫으로부터 右捺로 이어지는 것인데, 縱畫의 意識은 약하다. 전체적으로 크게 弧를 그리는 형태가 되며 시원하지만 강한 線이다. 「洗」의 旁에 「ノ」가 빠져 있는 것은 번잡을 피하기 위해서다.

「洗」
앞 페이지 「己」「完」과 동일한 筆法으로 하면 된다. 이와 같이 邊과 旁으로 構成되는 글씨는 左右로 충분히 벌릴 수 있게 배려한다.

「孔亂」
橫畫에서부터 붓끝을 잘 마무려 縱으로 옮겨간다. 붓을 종이에 꽉 눌러 버리듯 튀긴다. 「風」의 날개는 약간 말아 올리듯 하고 「甄」의 右捺은 어디까지나 뻗어 가는 느낌을 지니게 한다.

右捺의 運筆 (二) 1 2 3 4 5 6 7 8 9 10 11 12

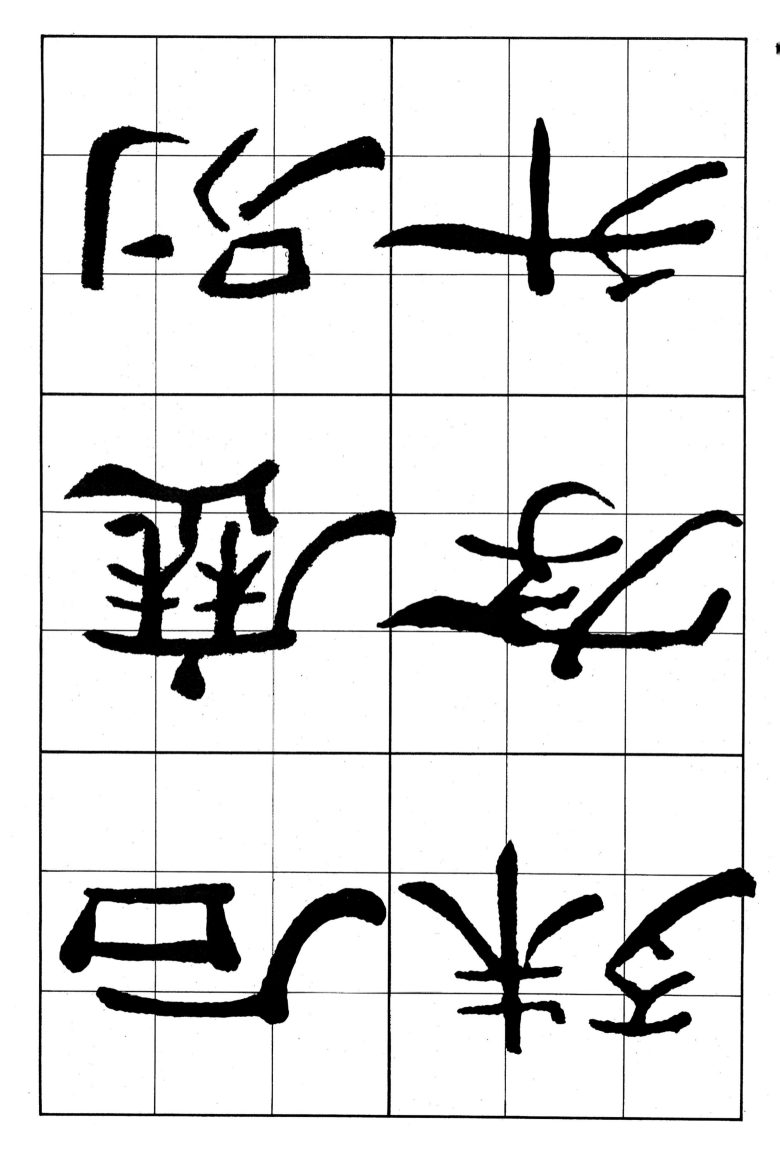

石歷別殊存升

「石 歷」
弧를 그리는 듯한 느낌으로 쓰면 된다. 진축시켜 너무 길게 뻗치지 않도록. 「石」의 「ㅁ」는 그 위치에 주의한다. 「歷」의 마지막 波勢는 左撆에 對應한다.

「別 殊」
약간 直線的으로서, 아래로 나아감에 따라 筆力이 가해진다. 隸書에서 「ㅌ」는, 힘은 위쪽으로 빠져나간다. 이 「別」과 같은 形態를 취하는 게 보통이다. 「殊」의 縱畫은 左撆에 對應되도록 강하게 한다.

「存 升」
가늘고 팽팽한 左撆이다. 「存」의 橫畫은 두드러진 起筆과 收筆을 보이고 있다. 左撆은 가늘지만 팽팽한 線으로 가볍게 뽑아내고 있다. 「存」의 縱畫을 생략하는 에는 北海相景君碑 등에서도 볼 수가 있다. 「升」은 畫의 굵기에 변화가 적은 글씨이므로 무표정한 글씨가 되지 않도록 주의한다. 특히 左撆이 중요하다.

左撆(삐침)
縱畫과 마찬가지로 붓을 넣어 그대로 左下로 향한다. 크게 弧를 그리는 것, 直線的인 것, 긴 것이나 짧은 것, 각각 文字에 따라 다르다. 붓을 뗄 때는 그친 그대로 좋다. 末筆에서 힘이 가해진 것은 最後에 가서 극단적으로 붓을 말아올리기 쉬운데, 그럴 必要는 없고, 역시 붓을 그친 곳에서 그대로 떼도 좋다. 삐친 形態의 것은 가볍게 밀어내고 결코 강하게 삐치지 않는다. 左撆도 末筆에서 약간 側筆이 된다.

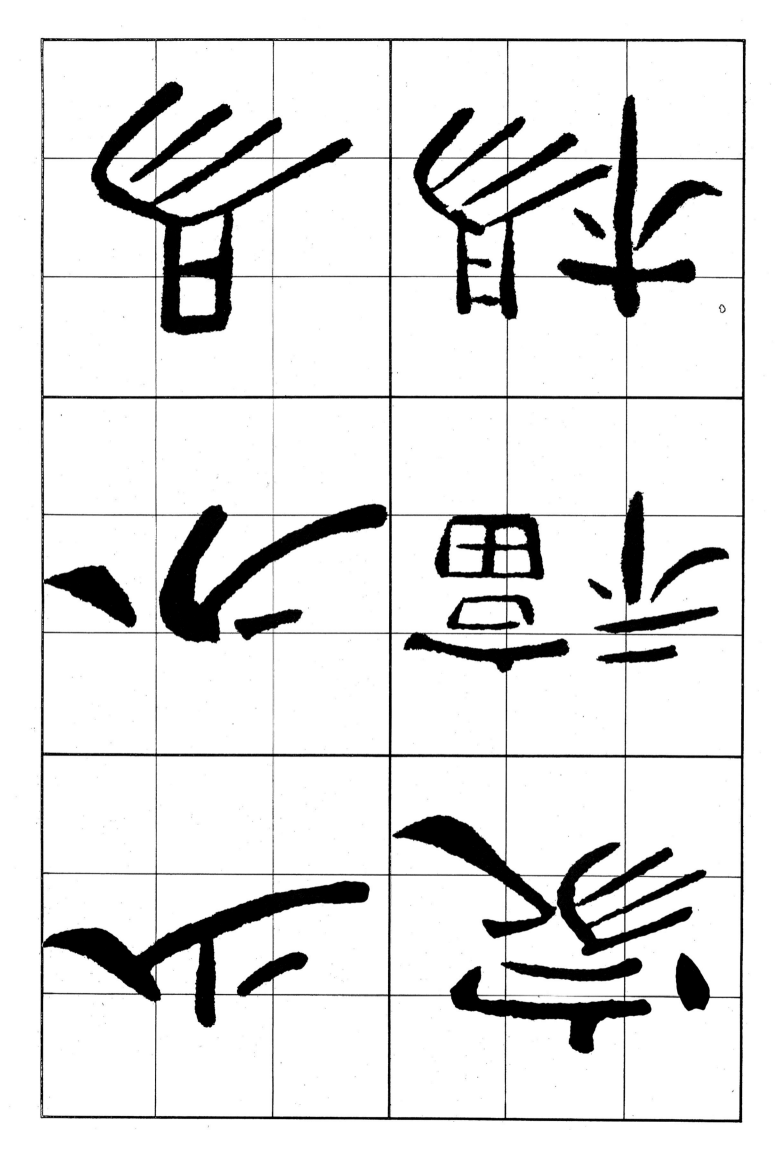

少分易家福楊

「少分」
커다란 圓의 일부를 잘라낸 듯 여유 있게 弧를 그려 가볍게 멈춘다. 「少」와 「分」은 다함께 右捺의 波勢가 顯著하며, 그 때문에 左撆은 별로 큰 변화를 보이지 않는다.

「易家」
直線的인 左撆이다. 이 네 개의 左撆은 아주 근소하지만 放射狀으로 퍼지고 開放感을 조성하고 있다. 收筆은 가볍게 멈추면 좋다.

「福楊」
아주 짧은 左撆임. 무거워지지 않도록 힘을 加減하여 가볍게 튀겨낸다. 「福」의 旁 위에 點을 찍는 것은 隸書에 혼히 사용되는 書法이다. 「楊」의 旁을 쓰는 법은 「易」과 동일하다.

左撆의 運筆 1 2 3 4 5 6 7 8 9 10 11 12

43

令 舍 大 本 不 米

「令 舍」

크게 左右로 열려 아래 畫들의 지붕 구실을 한다. 「令」은 안쪽 筆畫을 긴축시켜 左右의 撇과 捺을 돋보이게 하고 있다. 전체의 形態는 菱形을 이룬다. 「舍」의 橫畫은 거의 같은 간격으로서, 위의 짧은 縱畫은 글씨의 中心을 지나간다.

「大 本」

「大」의 左撇은 거의 垂直으로 붓을 내리고, 도중서부터 힘있게 왼쪽으로 향한다. 右捺은 거기 멈춘 곳에서 붓끝을 튀겨낸다. 右捺은 거기에 對應하여 直線的으로 강한 線이 되고 있다. 「本」은 縱畫을 中心으로 한 左右相稱의 파임이다.

「不 米」

「不」은 縱畫이 글씨의 中心을 이루고 있다. 右捺은 힘을 주어, 왼쪽을 보고, 있는 듯한 느낌이다. 左撇의 起筆을 미끈하게 넣는다.

左撇右捺

隷書의 특징인 左撇右捺에 대해서는 앞에서 설명했지만 여기서는 구체적으로 左撇右捺을 예로 들어보기로 한다.

左圖를 보아도 알 수 있는 바와 같이, 小篆은 縱長으로 서 左右相稱, 水平, 그리고 中鋒이 아니면 안된다. 楷書는 右上이 치켜올라가는 특징을 지니는 외에 左撇보다 도 右捺에 중점을 두기 때문에 앞으로 엎어지는 듯한 動的인 形態가 된다. 隷書를 보면 字形 그 자체가 左撇로 출렁대고 右捺로 물결을 지녀, 약간 側筆 같은 데가 있는 것은 楷書와 비슷하지만, 筆畫을 水平으로 유지하고 있는 거라든지 左撇右捺의 강도가 동일하다든지, 또한 縱橫의 畫을 藏鋒하여 中鋒으로 하고 있는 것은, 篆書와 비슷한 점이다.

左撇右捺은 서로 均衡을 유지토록 쓰여지지 않으면 아니된다. 篆書의 경우는 左右가 모두 동일한 길이와 굵기, 말하자면 左右相稱의 均衡을 유지하고 있다. 이것이 楷書가 되면 左撇이 훨씬 가벼워지고 분명히 左右筆法이 달라진다. 그래도 不安定한 느낌을 주지 않는 것은 두말할 필요도 없이 楷書가 右上이 치켜올라간 字形으로 力學的인 均衡을 취하고 있기 때문이다. 隷書는 右上이 치켜올라가진 않았지만 楷書와 비슷한 均衡을 취하고 있는 게 많고, 그런 경우에는 右捺이 左撇보다 길어진다고 생각하는 게 좋다. 다음 페이지 「荏」字 등이 그 예이다.

篆書　隷書　楷書
令　　令　　令
文　　文　　文
米　　米　　米

收　史

水　夫

丞　夌

「史 夫」

「史」의 口는 되도록 작게, 撆과 捺은 左右로 크게 交叉시켜 重心을 낮추어 안정시킨다. 左撆을 중간쯤서부터 크게 屈曲시켜 대담하게 길게 뽑는다. 「夫」의 左撆은 起筆을 크게 여고, 그 氣勢를 끝까지 지속한다. 중간에서 크게 구부러지면 곧 말아올리듯 運筆하면 좋다.

「㞢 收」

筆法은 「夫」의 경우와 거의 같다. 右捺을 살리기 위해 左撆을 약간 조른다.

「水 丞」

左右相稱이다. 「水」의 縱畫은 별로 머리를 내밀지 않는다. 左右의 右捺은 비교적 上部서부터 起筆하여 충분히 뻗는다. 「丞」도 거의 동일한데 右捺의 미묘한 波勢에 주의한다.

左撆 右捺의 運筆　1　2　3　4　5　6　7　8　9　10　11　12

47

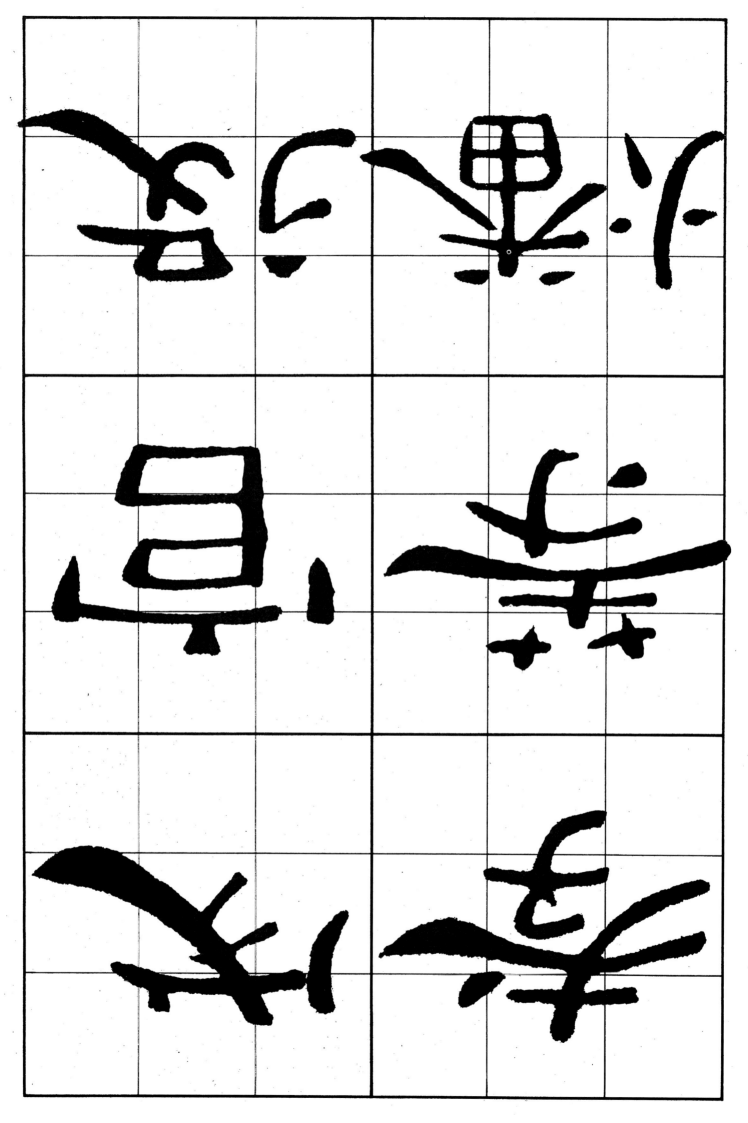

여러 가지 點을 쓰는 예이다. 각각 그 향하는 方向은 다르지만 筆法은 마찬가지이다.

「戊」 點의 위치는 斜面의 焦點 위치에 있다.

「官」 點은 左右의 中心上에 있으며 橫畫 사이의 거리는 차츰 넓어진다.

「役」 點의 方向은 그림과 같다. 旁의 左擊은 조그마하게 찍고, 右捺은 시원스럽게 충분히 뻗친다.

「孝」의 「土」의 縱畫과 左擊은 一筆로 씌어진 것처럼 보이지만, 土를 쓴 후에 點, 다음에 左擊을 쓴다. 이 點은 본래는 左擊에 포함되는 것이다.

「箸」 隸書에서는 대죽 갓머리(竹)와 초두를 구별하지 않고 사용하는 수가 있다. 그 하나의 예이다. 「寸」의 點은 空間構成에 있어서 가장 중요한 구실을 한다.

「燔」의 「火」의 右捺은 단독으로 이용될 때는 波勢를 지니지만 旁의 波勢와의 관계상긴 點이 되었다.

點

點은 文字를 構成하는 筆畫으로서는 가장 작은 것이다. 그 때문에 자연 소홀해지기가 쉬운 법인데, 이 點 역시 楷書의 筆法과 다르다. 아무렇게나 써서는 아니된다. 붓을 넣을 때는 縱畫, 橫畫과 마찬가지로 잘 정비한다. 그리고 오른쪽이건 왼쪽이건 옆으로건 뽑아낸다. 點이 한字 안에 여러 개 있을 때는 각각 그 角度를 바꾼다.

D　　　C　　　B　　　A

音　六

平　心

母　元

六心㢟音平母

두 개의 點으로 構成된 것이다。
「六」은 左右相稱의 形態를 取한다。 두 개
의 點은 橫畫에서 그다지 멀리 떼지 않는다。
「心」點의 位置와 方向이 이 글씨의 포
인트이다。

「正」짧은 畫이 생략되어 點으로 변한
예이다。 橫畫의 약간 아래로 처진 波勢와
잘 어울려서 空間을 넓히는 효과를 보이고
있다。
「谷」點을 쓰는 법은 그림과 같다。 三、
四의 畫이 옆으로 끌려 긴 橫畫으로 변하고
있다。

「平」거의 左右對稱이다。 點畫이 交叉하
는 곳에서는 흔히 品안이 좁아지기 쉬운
법인데, 이 筆者는 縱畫의 머리를 위의 橫
畫에서 떼어 여유를 보이고 있다。
「母」點은 아무렇지도 않은듯 슬며시 써
가고 있지만, 橫畫과는 角度를 바꾸어 표정
을 풍부히 해주고 있다。

點의 運筆　　1　　2　　3　　4　　5　　6
7　　8　　9　　10　　11　　12

魚際

羽炎

雨造

際炎造魚羽雨

이 글씨의 포인트가 있다.

[際] 左二點은 平行이지만 가운데 右點이 약간 오른쪽으로 당겨졌기 때문에 右點의 角度를 바꾸어 均衡을 잡고 있다.

세 개의 點으로 構成된 것이다.

[炎] 세 개의 點은 左右의 撆과 捺畫에 붙지 않고, 그렇다고 너무 멀어지지 않게 찍는다. 點과 線이 서로 干涉하고 있는 곳에

[造] 點은 같은 間隔으로, 위의 點은 약간 밑을 향하고, 아래 點은 약간 위를 향해 垂直線上에 위치한다.

네 개의 點으로 構成된 것.

[魚]의 四點은 等間隔으로 放射狀으로 퍼진다. 一畫의 左撆이 이 글씨의 포인트이 되면 調和가 깨진다.

[羽] 왼쪽으로 크게 벌리고 오른쪽으로 좁힌다. 點의 角度가 문제이다. 약간 위를 찌르듯 그러면서 왼쪽으로 처져 있는데 주목할 것.

[雨] 左右의 點이 모두 위로 들리듯 쓰여져 있는데, 오른쪽 二點은 空間 처리를 위해서 왼쪽보다도 위로 처져 있다. 극단적이

章法

隷書의 기본 연습이 끝나 상당수의 글씨를 쓸 때, 즉 章法에 있어서의 기술이란 것도 또한 着眼이 要求된다. 隷書의 경우는 字形이 扁平하므로 字間을 넓히고 行間을 좁히면 아름다운 配列이 된다. 이 行間을 좁히고 字間을 넓게 떼는 書法은 後漢의 八分으로 쓰여진 모든 碑에서 볼 수 있는 특징이다. 이와 반대로 隷書가 字間을 좁혀서 쓰면 매우 볼품이 없다는 것은, 字間을 떼지 않으면 한자 한자의 印象이 매우 약해지기 때문이다. 여기서 주의하지 않으면 아니될 것은 楷書 등에 비하여 左撆右捺, 특히 右捺의 물결이 매우 강하므로 글자의 中心을 잘못 볼 위험이 있다. 예를 들면 「也」라는 글씨 같은 경우, 쓰여진 글씨 左端에서 右端까지의 字畫 中央이 中心이 되는 것인데, 대부분의 경우는 이 中心 잡는 법이 아무래도 「也」의 윗부분에서 中心을 잡으려 하고, 오른쪽으로 크게 뻗친 물결을 보기 않기 때문에 오른쪽으로 기우는 경우가 적지 않다. 물결이 誇張돼 있는 글씨일수록 그 中心이 어디 있는가를 視覺的으로 파악하기가 어렵고, 그것이 行을 이루어 갈 때 반드시 주의해야 할 점이 된다. 隷書는 左右相稱으로 돼 있다고는 하지만 篆書에 비하여 重心이 약간 왼쪽으로 걸려 있는 수가 많으므로, 글씨 中心도 역시 마찬가지로 왼쪽으로 치우친다. 이것이 字間을 넓게 잡고 行間을 좁혀 쓰면서도 한눈에 똑바로 써졌다고 느껴지게 글씨를 늘어놓는 요점이 된다. 이러한 점은 저도 모르는 사이 저절로 中心이 잡혀 있게끔 되어야 하는 것이며, 이론적으로 이것을 알고 있어도 실제로는 實現 不可能이다. 이것은 隷書뿐 아니라 다른 書體에서도 마찬가지지만……

一部 「三」 平行이면서 같은 間隔이다. 第一畫과 第二畫은 길이가 같다.
「上」 역시 橫畫이 主體가 된다. 縱畫은 왼쪽으로 당기면서 짧게 쓴다.

「世」 가장 左側의 縱畫과 아래 橫畫으로 다른 筆畫을 지탱한다. 起筆이 큰
물결을 이루고 오른쪽이 천진 느낌이 된다. 縱畫의 머리는 가지런히 한다. 「且」

ノ部 「乃」 曲線으로 構成된 글씨이다. 左撇에 主體가 두어진다. 右側의 畫
은 약간 작게 쓰는데, 品은 여유있게 둔다. 「之」 點은 왼쪽에서부터 찍는다.

48

乙部「也」縱에서 橫으로의 꺾임(折)은 일단 붓을 새로 잡아 넣는다. 沙夢
를 돋보이게 하기 위하여 다른 筆畫을 긴축시키고 있는데, 縱畫과 橫畫의 간격
을 잘 보아, 작더라도 亂雜해지지 않게 쓴다. 「乾」近拓에서는 邊이「車」로 패
있는 문제의 글씨이다. 邊과 旁의 配分은 같다.

二部「亡」가장 扁平한 形態를 취한다. 위의 橫畫과 縱畫을 떼어 담담해지
는 것을 막고 있다. 縱畫은 약간 왼쪽을 향해 균형을 잡는다. 「亥」二橫畫은
水平, 平行이다. 橫畫, 左擊, 右捺의 힘은 균형이 잡히고 잘 統合돼 있다.

전체의 形態는 菱形이 된다. 「侯」第一畫
지도 않은 것 같지만 중요한 畫이다.
의 左擊은 대담하게 걸게 뺀다. 線은
단조롭지만 복잡한 構成에 의해 움직임
을 보이고 있다.

前 供 共

功 儒 需

革 勒 刊

「供」「亻」은 橫畫의 方法과 마찬가지로 鋒을 逆으로 질러 위로 튀겨올린다. 旁은 邊과 머리를 가지런히 하는데, 약간 邊보다는 키를 짧게 한다. 「儒」邊 과 旁은 而의 橫畫이 충분한 길이를 지니도록 떼어 놓는다.

刀部 「刊」 刂의 點은 오른쪽을 향해 그대로 縱畫으로 흡수된다. 一는 隷 書에서는 보통 邊보다는 작게 쓴다. 「前」 橫畫은 曹全碑 중에서도 異例的으로 큰 움직임과 變化를 보이고 있다. 月의 右縱畫이 글씨의 中心線이다.

力部·「功」 左擊에 특징을 지닌다. 중간쯤에 筆壓을 가하고 그대로 氣勢있 게 뽑아낸다. 望都漢墓의 壁畫中에 있는 이와 똑같은 것이 있다. 「勒」邊과 旁이 약간 작고 避讓의 느낌이다. 邊과 旁은 약간 서로 등을 돌리듯하고, 邊은

50

叔　十一

右　升

召　及

로 쓰면 좋다. 「升」縱畫이 다른 筆畫 전부를 지탱하고 있는 形態이다. 橫畫
은 약간 오른쪽이 처지고 右下의 餘白을 누른다.

우고, 點畫을 떼어 논 배치는 전체를 크게 보이는 效果가 있다.
만 아니라 調和가 깨진다. 左撇은 쪽行이다. 「叔」邊과 旁 사이를 여유있게 비

밑으로 열린다. 글씨의 構成은 품속이 좁아지기 쉬운데, 點畫을 떼어 놓음으로
써 해결하고 있다.

57

城　喜

夷　嘉

羿　起

婦　孫　娃　孝　子　學

53

女部 「婦」旁의 縱畫은 밑에서 가지런히 맞춘다. 그 간격이 오른쪽으로 갈수록 좁아지고 있는 데에 주의한다. 「姓」旁에 一畫이 빠져 있는 것은 「妣」의 경우와 마찬가지다.

처져 있다. 左擊은 空間을 감싸듯이 한 기분으로 정리하고 있다. 「子」는 左擊을 대담하게 멀리 펼치고, 위를 충분히 지탱할 만한 크기를 갖게 한다.

「學」上部의 筆畫은 자그마하게 산뜻

看取할 것. 「存」第一畫의 左擊과 「子」의 左擊은 서로 呼應한다. 縱畫이 없기 때문에 第一畫과 第二畫이 交叉하는 下邊의 角度는 조금 좁게하여 그것을 보충하고 있다.

첫째 자는 「圖」이다. 그림이라는 뜻으로 쓰이며 …… 의 전서체로 「圖」자이다.

둘째 자는 「則」이다. 법칙이라는 뜻으로 …… 의 전서체로 「則」자이다.

셋째 자는 「評」이다. …… 의 전서체로 「評」자이다.

넷째 자는 「中」이다. 가운데라는 뜻으로 …… 의 전서체로 「中」자이다.

나이다. 山은 너무 커지지 않도록 한다. 「差」는 약간 앞으로 기우는 듯 쓴다. 「嶽」山의 세 개의 縱畫은 上部의 間隔과 對比되는 것으로, 짧게 정돈시켜 놓고 있다. 「彡」의 第一畫의 갈고랑이 같이 꺾여 있는 것은 篆書의 영향이라 할 수 있다.

「山」 다음 「巾」 字의 「市」이 없이도 쓸려 오는 것은 雜書碑의 특징이며 다른 縱畫이 너무 길어지지 않도록 주의한다. 「巾」은 橫畫의 起筆部에 다가들듯 쓴 縱畫으로 길어지기 쉬운 글씨이므로 「小」와 「巾」은 되도록 키를 줄인 다. 「常」 縱으로 길어지기 쉬운 글씨이므로 「口」는 上部 構造 속에 푹 파묻힌다.

「巾」「小」의 밑의 縱畫을 쓰는 법 과 동일하다. 內部의 點과 橫畫은 同一線上에 쓴다. 「享」이 약간 오른쪽으로 기울 하게. 「廓」 橫畫은 모두 同心圓의 일부와 같다. 어져 있지만 오른쪽 縱畫으로 균형을 잡고 있다.

55

弓部 「弟」 橫畫은 平行으로 그 길이도 거의 비슷하게 하고 扁平으로 정리 한다。縱畫은 垂直으로 강하고 날카롭다。「彈」 潭에 크기를 주기 위해 「弓」의 收筆은 크게 彎曲시킨다。「單」의 橫畫은 水平 平行이다。위의 「口」는 서로 닿을

彳部 「後」 隷書에서는 「彳」은 대부분이 形態를 위한다。左擊은 시계 바늘과 같은 운명이며, 다음 筆畫과 氣脈이 통한다。「後」는 오른쪽으로 갈수록 넓어 지면, 「徒」 旁은 몸에 끌리어 오른쪽이 약간 위로 올라갔지만, 右末로 산뜻하

心部 「惠」 心의 왼쪽 진 點은 第一畫의 橫畫보다 안쪽으로 위치하고 충분 히 편다。「惠」 點의 위치와 方向에 주의한다。「使」 「宀」은 縱書의 영향을 받아 縱畫이 네 개로 되어 있다。旁의 「厶」는 「ㄱ」과 가한가지로 여기적도 그로 편경

徒 弟

恵 彈 單

忄 吳 後

56

或 憂 刃 感 所 戊

「憂」 心의 第二畫은 垂直으로 내리고 그대로 直角으로 오른쪽으로 긋는다. 이것은 點畫의 번잡스러움을 避해, 아래에 커다란 波勢를 의식했기 때문이다. 「夂」는 「又」로 변형되고 있다. 「感」 點畫의 처리는 「憂」와 동일하다. 「心」의 第二畫, 「戈」의 左撆에 주목하라.

「戈部 一區」 「戊」 전체적으로 扁平한 形態가 된다. 점은 左撆에 의하여 空間을 均等하게 나눈다. 「或」 右撆은 너무 아래로 처지지 않도록 다이나믹하게 弧를 그린다. 縱畫은 굳은 듯한 線으로 垂直으로 길게 내리긋는다.

「斤部 一區」 「所」 縱畫의 間隔은 오른쪽으로 畫을 부풀게 하여 品格을 넓게 보이고 있다. 縱畫은 왼쪽으로 갈수록 조금씩 넓어진다. 두번째 橫畫은 左撆을 살려, 너무 강한 波勢로 하지 않는다.

手部 「扶」邊의 縱畫은 크게 기울고 旁으로 그것을 지탱하고 있다. 躍動感이 있다. 「承」 몸통을 꽉 죄고 左右로 산뜻한 날개를 보인다. 右捺은 左擊에 비하여 훨씬 짧지만, 그만큼 强한 線이 되고 있다.

攵部 「政」 邊에 비하여 旁이 크게 쓰여져 있지만, 邊은 안의 點畫을 짧게 擊하여 환한 기분을 내어 旁과 調和를 이루고 있다. 「敬」 左擊은 「口」가 여유 있게 內部에 들도록 左下로 향한다. 起筆은 「扌」의 왼쪽 點 바로 밑 부분서부터

方部 「方」 左擊의 起筆 位置는 中心보다 약간 오른쪽으로 당긴다. 짧은 左擊은 약간 가는 線으로, 위의 點을 지나는 中心線 있는 데서 멈추게 했다. 「旅」 邊과 旁의 두 點은 모두가 垂直이다. 線 그 자체는 변화가 별로 없지만 左右로

敬　扶　夫

攵　方　承

方　旅　政

58

日部 「明」 「目」으로 돼 있는 部首는 「日」이다. 篆書의 영향으로 目이 되었다. 「時」 「日」의 第一畫이 위쪽으로 내어 밀리고, 轉折部를 붓을 새로 넣지 않고서 一筆로 쓰고 있는 드문 예이다. 邊과 旁의 간격은 충분히 비워놓는다.

아래를 좁히고 있다. 「日」은 내부의 橫畫을 水平으로, 上下의 그것은 볼록하게 부풀게 한다. 「書」 左右의 縱畫은 背勢의 물결을 보이고 있다. 上部가 번잡해지지 않도록 同心圓의 一部 같은 橫畫으로 상쾌한 맛을 낸다.

서 밑으로 펼든다. 橫畫은 水平 平行, 그리고 等間隔으로 변화를 주지 않는다. 「有」 左撇이 左上에 걸려 있는 것은 篆書의 영향이다. 따라서 左撇이 第一畫이 된다.

59

服 月

李

木 極 叔 望

樂 未

「服」두 개의 垂直으로 된 縱畫을 基幹으로 하여 左右 均等으로 벌린다. 「望」 최후의 橫畫을 底邊으로한 臺形으로 構成한다. 縱畫을 구부림으로써 무게를 뒤

木部 「朱」第一畫은 가볍게 걸쳐 그대로 오른쪽으로 긋는다. 縱畫은 똑바로 강하게. 「木」의 左右 擎과 捺이 충분히 뻗친 형태이다. 「李」木이 上部에 이용

「極」「木」이 邊으로 사용된 경우, 左擎은 충분한 길이를 갖지만, 右捺은 옆 에게 波勢를 양보하는 點으로 변한다. 「樂」「木」이 밑으로 갈 경우에는 橫畫

민(民) · 지(止)

종(宗) · 무(武)

청(清) · 씨(氏)

山 第三畫을 나타내고 온 反動으로 橫畫은 三거 波勢를 이룬다 點은 너무 멀어지지 않게 한다. 「武」「止」의 橫畫은 波勢를 지니지 않는다. 右撇은 파헤치는 듯한 기분으로 쓴다. 點의 위치가 너무 높아지지 않게 조심한다.

하고 있다.
으로 처올라간 線에 의하여 지탱되고 있다. 「民」 波勢를 돋보이게 하기 위해서 다른 畫을 친다. 縱畫은 위를 붙이지 않고 波勢에 調和되도록 餘白을 갖게

석 처져 있기 때문이다.
고 旁의 세 橫畫과 對應시키고 있다. 그 第二畫은 다른 것보다 약간 길게 한다. 「月」의 橫畫의 右上이 약간 올라가 있는 것은 위의 세 橫畫이 오른쪽으로 조금

不

禮 豐

秉 東

禾 程 呈

疾 夫

瘁 痒

示 祖 且

63

쓴다. 바깥 左瞥은 「失」을 완전히 감싸듯 길게 한다. 「瘁」 안쪽 筆畫이 혼잡해 지지 않도록 「疒」의 橫畫과 左瞥 사이를 비워 놓고 있다. 두 點도 左瞥에서 펜

다.

示部 「祖」 邊은 右上이 약간 올라가고 旁은 右下가 처져 調和를 이루고 있 다. 「禮」 橫畫은 거의 같은 간격으로, 邊旁의 높이도 같다.

을 기둥으로 하여 탄탄한 構成을 이룬다. 우의 작은 橫畫은 오른쪽 어깨부분 첨처 두 이 붓을 넣으면 된다. 「程」 邊으로 이용될 때는 右捺은 點이 된다. 點畫이 잘 배치돼 있다.

보는 편법이 아니고 그대로 죽간이나 비단에 붓으로 쓰던 것을 살려 쓴 것이다. 小篆의 법칙에서 벗어나 古文과 가까운 「榮」자를 쓴 것도 재미있다.

글자의 오른쪽을 향하여 삐치는 것은 波法으로서 예서의 筆法을 그대로 따른 것이다. 따라서 隷書의 결구에 맞추어 쓴 「重」자도 있다.

오른쪽 아래로 삐치는 것은 예서의 波法 그대로 쓴 것으로서 小篆에서 벗어나 古文의 모양을 따른 것이다. 「章」자의 결구도 재미있다.

者　美

三　義

至攵　恭

한다.

당. 左擎은 垂直이라기보다 안쪽을 파헤치듯 하면서 내리다가 왼쪽으로 삐친다. 「義」밑은 너무 크게 하지 않는다. 아래 橫畵에 잘 올려 놓도록 한다. 전체적으로 三角形을 이루고 안정된 모습이 된다. 右捺에 걸치는 縱畵의 位置에 주의

老部 「老 者」 右上의 點은 본래 左擎에 포함되어야 할 것이지만 曹全碑에서는 筆畵의 번잡을 피하여 點을 遊離시켜 空間을 넓게 잡도록 하고 있다. 각 點劃에 의하여 分割되는 空間은 모두가 비슷하게 보이도록 쓰여져 있다.

하게 쓰여져 있다. 또한 극히 扁平한 形態이면서 담담한 느낌을 주지 않음은 모든 橫畵이 서로 붙지 않고 空間을 넓게 잡고 있기 때문이다. 「致」邊과 旁의 間隔이 여유를 갖도록. 旁의 두 左擎은 方向을 바꾸어 끝이 퍼지게 한다.

65

曰部 「舉」 머리가 무거워지기 쉬운 글씨이다。曰의 橫畫은 左右相稱으로 약 간 짧은 듯이 쓰고 안을 넓게 잡아 무게를 느끼지 않게 한다。한가운데 縱畫은

草部 「若」 「艹」와 「竹」의 구별이 애매하다 함은 「等」에서 설명했다。그와 비슷한 筆法으로 쓰면 된다。「荊」 「艹」는 이렇게도 쓴다。點은 약간 왼쪽으로

「葉」 전체적으로 변화없는 굵은 線으로 構成돼 있다。「萬」 「艹」는 篆書의 形態를 그대로 隷書에 빌려오고 있다。아래

ㅣ글씨의 기둥이다。「舊」 상은 풀더미에, 아래 구멍안에 쌓고 다락 상향되고 그 밑에 「臼」가 立體한다。「臼」는 네 黃畫이 길게 「━━」로 되어 뻗는다。

강한 線이다。「萬」 「艹」는 두 개의 縱畫은 中心으로부터의 거리는 다르지만, 왼쪽으로 橫畫을 일거냄으로

66

9788975356162

言部 「諸」 邊과 旁의 橫畫은 각각 연관성을 지니고 안정된 形態를 이루고 있다. 旁의 左撆을 일단 멈추거나 「日」을 向勢로 하고 있는 것은 품 안을 넓게 하기 위해서이다. 橫畫을 대담하게 돋보이게 하며 그 많은 橫畫을 逆으로 이용한 第四畫을 생략하고 있다. 旁은 邊과의 사이를 충분히 비워놓고 쓰면 좋다.

貝部 「貫」 「毋」는 筆畫을 꽉 죄고 貝 위에 잘 올려 놓는다. 「貝」는 右上쪽 이 올라간 線으로 쓰여지고 있는데 너무 誇張되게 해서는 안된다. 「賜」 易의

車部 「載」 일의 두 縱畫과 左右의 거리는 동일하다. 橫畫은 모두 같은 體 曲을 보인다. 右撆은 약간 짧게 위로 치켜올리고, 縱畫을 충분히 삐칠 수 있게 한다. 「輔」 두 개의 기둥은 약간 굵게 힘있게 세워 안정시킨다. 맑은 둥글게

68

높아지지 않게 主意한다. 「辟」 邊을 앞으로 기울게 하고 旁의 波勢로 균형을 잡는다. 과연 曹全碑다운 構成 方法이다. 細部를 상쾌하게 마무리하는 게 중요하다.

는 이 筆劃의 角度에 들다 있다. 「述」 曲이 西처럼 쓰여져 있는 여는 石門頌 등에도 있다. 左擊, ㄴ, 右捺 등 세개의 線이 서로 呼應하여 잘 統合되고 안정된 形態가 된다.

다. 「遭」 旁의 키가 높아 툰도 構成을 縱長으로 하고 波勢도 날카롭다. 이름답게 돋보여 주고 있다. 툰의 點은 두개 있는 경우와 세개 있는 경우가 있다. 篆書의 形態로 미루어 보면 點 세개가 타당할 테지만 그다지 엄밀하진 않다.

邑部 「都」 ㄸ는 일반적으로 크게 쓰지 않는다. 邊을 내세워 안정시키는 구실을 다한다. 日의 第一畫과 第二畫 사이, 또는 阝의 橫과 縱 사이를 떼어 담음

酉部 「酒」 氵과 酉의 上三畫은 彎曲돼 있긴 하지만 同一線上에 놓여 있어 균형을 잡고 있다. 「醳」 邊과 旁의 머리를 가지런히 하고 旁을 작게 쓴다. 旁

里部 「重」 橫畫의 규칙적인 리듬이 전체를 안정시키고 있는 글씨이다. 橫畫 은 모두가 平行이며, 밑에서 두번째 畫은 第二畫보다 약간 짧게 한다. 「野」 里

金部 「金」 篆體의 영향을 받고 있다. 橫錄에는 變化를 두지 않는다. 「金」도 篆書에서 온 形態이다. 이 「金」도 篆書에서 온 形態이다. 「錄」 點의 배치와 方向에 주의할 것. 간격을 충분히 두고 여유 있게 安定시킨다.

門部 「間」 隸書에서는 「門」은 대개 左縱畫을 왼쪽으로 밀어낸 形態를 취하고, 오른쪽 縱畫으로 균형을 잡는다. 縱畫과 橫畫만 있는 단조로운 構成을 左縱畫이 구해주고 있다. 「間」 門의 內部는 숨이 여유있게 들어앉을 수 있게 넓게 잡는다.

畫도 충분한 길이를 갖는다. 「叉」의 左擎은 끝이 퍼지는 기분으로 쓴다. 「階」 旁의 右側을 가지런히 한다. 「阝」의 筆畫이 셋으로 分離돼 있는 것에 주의. 旁은 比를 작게, 키도 짧게 마무리한다.

隹部「雍」 隹의 橫畫은 밑으로 내려갈수록 길어진다. 隹의 上部를 「ク」로 하는 것은 역시 篆書의 영향이다. 邊은 70페이지의 「鄕」과 비교할 것. 「離」邊 이지 않으며, 작은 橫畫 옆에 位置를 두고 있다.

食部「養」 많은 橫畫을 교묘히 쌓아올려, 左右 擊과 捺은 起筆을 위에 붙 右捺은 약간 물결을 지니게 한

馬部「駕」 馬는 幅을 넓게 「加」를 단단히 올려놓을 수 있게 쓴다. 네 개의 點은 번화가 땋지만 복장해져서는 안된다. 날카롭게 붓을 해낸다. 「騷」邊과 旁

食　餘　雜

鵞　離

馬　駕　養

78

君諱全 景完

敦煌效穀人也

其先蓋周之胄

武王秉乾之機

君諱全字景完。敦煌效穀人也。
其先蓋周之胄武王秉乾之機。

翦伐殷商。既定爾勳福祿攸同。
封弟叔振鐸于曹國因氏焉秦

曹
國
氏

封
帝
叔
振
鐸
焉
秦

爾
勳
福
祿
祓
于
同

荊
伐
段
商
晥
之

漢輔土于
之王　雖
際室　州
曹世　之
參宗　郊
夾廓子孫遷　分

止 右 扶 風

安 定 或 在

煌 居 定 扶

枝 隴 或 風

分 西 武 在

葉 武 都

布 家 家

止右扶風或在安定或處武都。
或居隴西或家敦煌枝分葉布。

所　祖　盉　朐
在　父　威　忍
為　敏　長　令
雄　舉　史　張
君　孝　巴　掖
高　廉　郡　居

所在爲雄。君高祖父敏。舉孝廉。
武威長史·巴郡朐忍令·張掖居

7

延都尉。曾祖父述孝廉調者。金
城長史。夏陽令蜀郡西部都尉。

相　右　扶　祖

舍　扶　屬　文

城　風　國　鳳

亞　陰　都　孝

部　槃　尉　廉

都　侯　丞　張

祖父鳳。孝廉張掖屬國都尉丞·
右扶風陰槃侯相金城西部都

尉﹒北地大守﹒父瑋少貫名州郡
不幸早世﹒是以位不副德﹒君童

尉　瑋　不　位

北　少　奮　不

地　貫　早　副

大　名　世　德

守　鄉　是　君

父　郡　以　童

齔好學。甄極忿緯。無文不綜。賢孝之性。根生於心。收養季祖母。

供奉禮鄉
事志無郎
繼存遺人
母亡闕為
先之是之
意敬以諺
意敬以諺
日

供事繼母。先意承志,存亡之敬。
禮無遺闕。是以鄉人為之諺曰。

重親致歡曹景完易世載德不隕其名及其從政清擬夷齊直

重親致歡曹景完易世載德不
隕其名。及其從政清擬夷齊直

碑　陰　　　　　　　　　　　　　曹　全　碑　整　本

조전비 해설실기 정가 18,000원

2024年 07月 25日 2판 인쇄
2024年 07月 30日 2판 발행
편 찬 : 송원서예연구회
(松 園 版)
발행인 : 김 현 호
발행처 : 법문 북스
공급처 : 법률미디어

152-050
서울 구로구 경인로 54길4(구로동 636-62)
TEL : 2636-2911~2, FAX : 2636-3012
등록 : 1979년 8월 27일 제5-22호
Home : www.lawb.co.kr

▌ISBN 978-89-7535-616-2 (03640)
▌파본은 교환해 드립니다.